野村重存
「**水彩寫生**」
教科書

U0076828

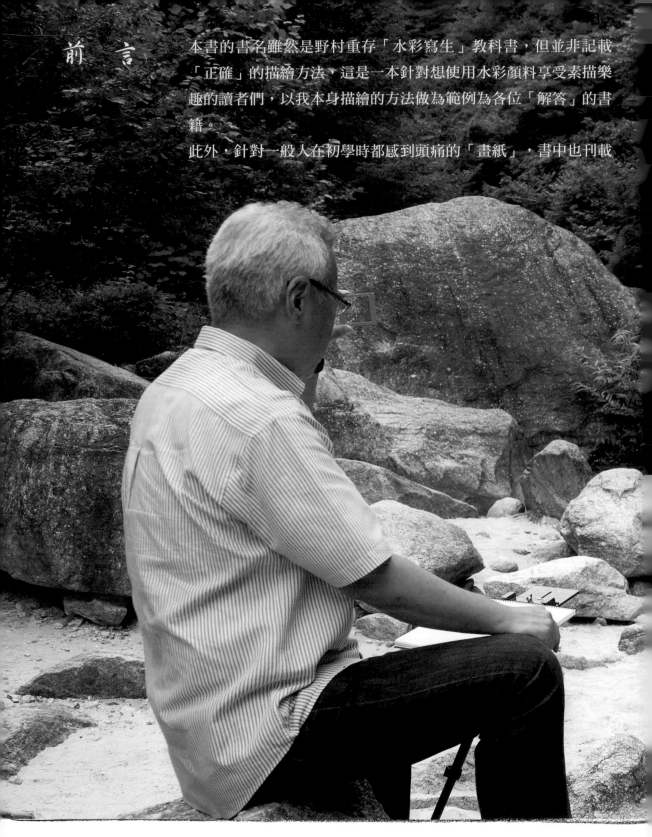

前言

本書的書名雖然是野村重存「水彩寫生」教科書，但並非記載「正確」的描繪方法，這是一本針對想使用水彩顏料享受素描樂趣的讀者們，以我本身描繪的方法做為範例為各位「解答」的書籍。

此外，針對一般人在初學時都感到頭痛的「畫紙」，書中也刊載

了我本身使用過後的心得。我特地挑選出一般市面上比較容易買到的繪圖紙，分別製作著色範本，並且附帶寫下我的感想。

更進一步地，在最後一個章節裡，印製了刊載的尺寸與實物一樣大，和這本書在相同畫紙上面描繪的原圖，搭配空欄組合而成的「新型練習簿」。如果能讓各位讀者更真實的親自體會我在描繪方面慣用的手法，為學習水彩寫生帶來一點幫助的話，我將倍感榮幸。

水彩顏料雖然是個簡單的畫材之一，但是想要得心應手運用自如，卻出乎意料之外的困難，因此水彩顏料可以說是入門容易修行難的畫材。對於那些認為入門容易而嘗試學習，沒想到陷入深不可測泥淖之中的讀者而言，本書能成為一個指標而有所助益的話，就已達到製作的目的。

野村重存

目 錄 Contents

第1章 水彩素描用具介紹＆說明

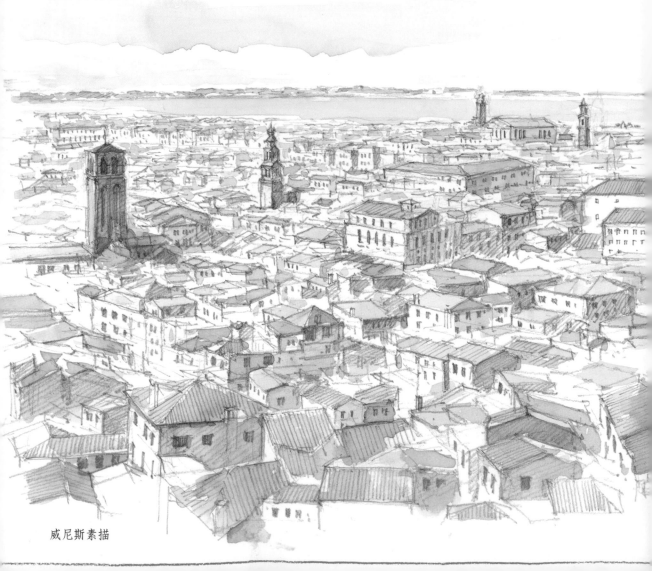

威尼斯素描

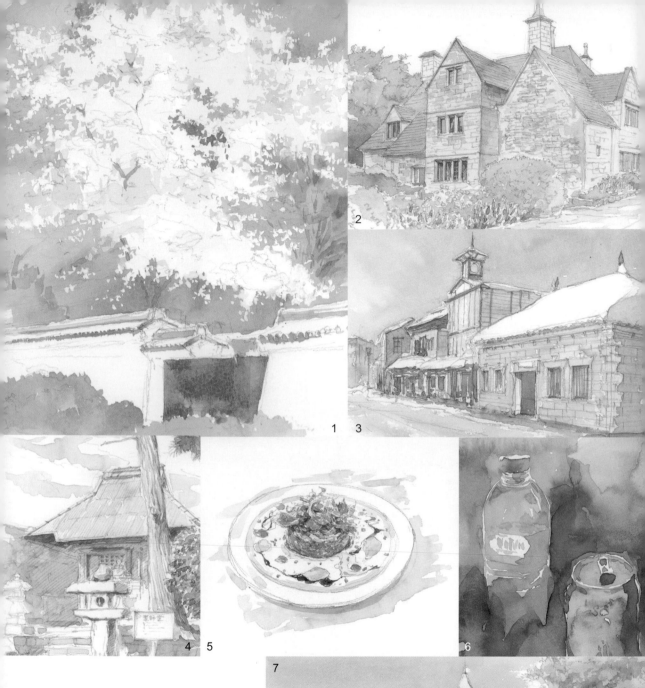

1. 醍醐寺之櫻
2. 柯茲沃爾斯地方的民宅
3. 下雪的小樽
4. 熊野町藥師堂
5. 繪於餐廳
6. 繪於飯店
7. 小石川植物園

第1章

Tool of Sketch · · ·

水彩素描用具介紹 & 說明

水彩素描用具概觀

挑選必要的用具

水彩素描用具如這張照片所示有很多的種類,當然並非所有項目都是必要的,挑選方便使用以及符合自己需求的用具即可。

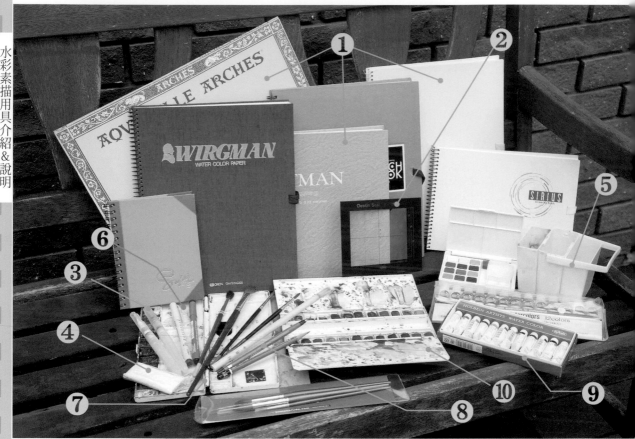

❶素描簿

依紙種或大小、形狀等,種類繁多。
詳細內容在p24～說明

❷取景框

便於取景構圖。自己也可以裁剪厚紙板來製作。照片中小型的取景框是我自製的。

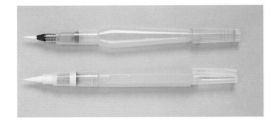

❸水筆

在筆桿的部位裝水，利用筆尖的水滴來溶解顏料進行描繪。用在描繪細微的素描時很方便。

❹軟橡皮擦

作畫時一般使用的橡皮擦。不易傷到畫紙，不會產生皮屑。

❺裝水容器

只要是不漏水的容器，任何東西都可以代替。照片中是三個容器，能縮小收納。

❻代針筆

使用耐水性墨水來描繪的筆。
詳細內容在p12～說明

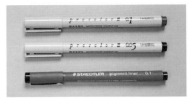

❼水彩筆

水彩畫筆所使用的筆毛或形狀種類繁多，照片中是松鼠毛製成的毛筆。
詳細內容在p14～說明

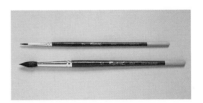

❽鉛筆

除木軸鉛筆（照片下）之外，還有按壓式換筆芯型的自動鉛筆。
詳細內容在p10～說明

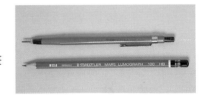

❾水彩顏料

一般所說的水彩顏料是指「透明水彩顏料」。
詳細內容在p16～說明

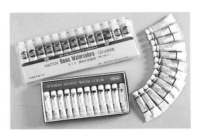

❿調色盤

雖有和固體顏料成套出售的調色盤，但使用價格便宜的塑膠製品就足夠。

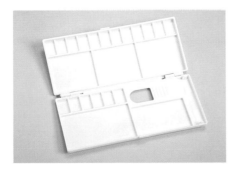

鉛筆

只要一支鉛筆就足夠

只要有鉛筆和紙，就能進行素描。而這種鉛筆的種類並不需要太多，只要有一支的鉛筆HB～2B就足夠。因為一支鉛筆就能表現出各種畫法，可說是隨手可得卻深奧的「畫具」。

鉛筆

換筆芯型自動鉛筆（照片左）
木軸型（照片右）

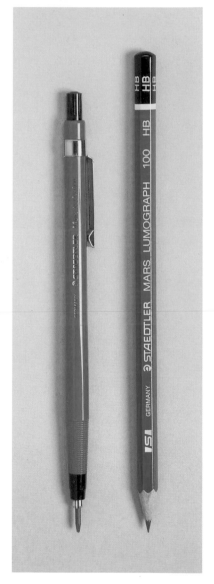

按壓式換筆芯型自動鉛筆方便隨身攜帶。如果只是描繪身邊的景物，簡便的木軸鉛筆就足夠。

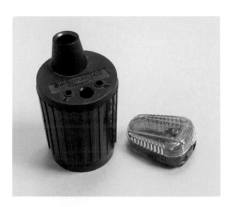

削筆器

換筆芯型自動鉛筆的削筆器。左邊可精密地削尖製圖用筆。如果是畫素描，右邊小型的就足夠。

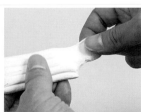

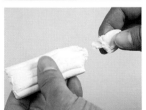

軟橡皮擦

買來時是塊狀。使用時可適量撕開，用指尖搓揉來沾附鉛筆的粉。

柔和的線

搖晃稍粗的筆芯尖端描繪來表現柔和性。

小幅顫抖

松樹枝葉的輪廓是以小幅顫抖的筆觸連續描繪。

銳利的線

木板接縫等以稍尖的筆芯尖端來描繪，表現堅硬的材質感。

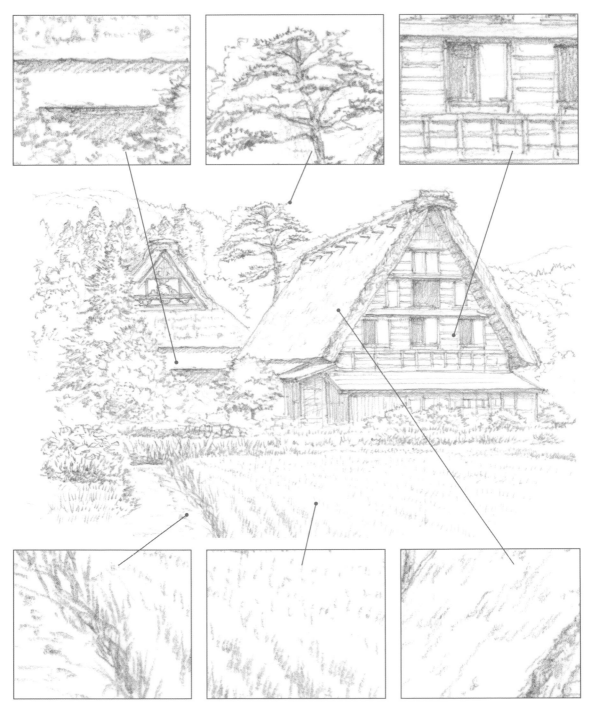

向下描繪…

向下粗大描繪，就能表現樹葉的感覺。

短的筆觸斷斷續續

使用筆芯的側面，以短的筆觸斷續描繪的部份。

弱的筆觸

以淺淡且輕微的筆觸描繪茅草屋頂重疊的接縫。

代針筆

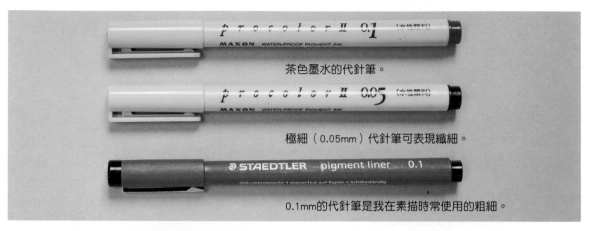

活用清晰明瞭的線描

以一定的粗細且線條清晰做為線描的代針筆，可強調形狀而容易呈現對比，描繪出清晰明瞭的素描。而且，意想不到的是也能分別描繪出濃淡、強弱的變化，因此可使描繪的手法更加豐富。

茶色墨水的代針筆。

極細（0.05mm）代針筆可表現纖細。

0.1mm的代針筆是我在素描時常使用的粗細。

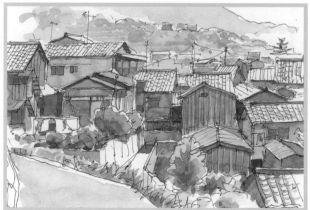

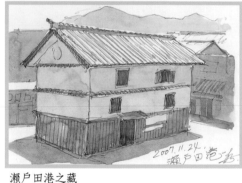

瀨戶田港之藏
（馬爾曼（MARUMAN）麻封面素描簿）

瀨戶田（廣島縣）的街道
（馬爾曼麻封面素描簿）

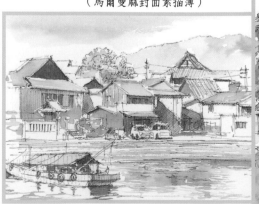

鞆港（廣島縣）（HOLBEIN H 繪圖紙）

波紐村（法國）（MUSE M 繪圖紙）

陰影是加強描繪線條

代針筆的粗細不易改變，因此像編織斜線般來描繪陰影。

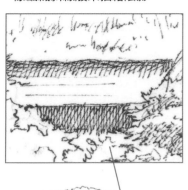

用代針筆筆尖描繪細線

如點描般微微地移動代針筆尖來表現枝葉的輪廓。

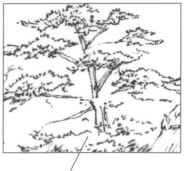

迅速…

迅速移動代針筆尖時，就能畫出細小且銳利的線。

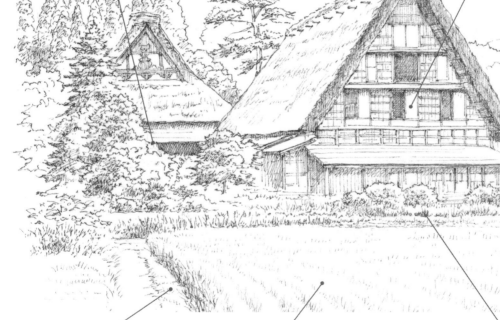

施力的方法

向下用力描繪就可以畫出粗的線條。

飛白描繪…

把代針筆尖平放輕輕移動，就能畫出飛白味道的筆觸。

豎立代針筆尖

明確的輪廓線是豎立代針筆尖，緩慢移動來描繪。

水彩畫筆

毛尖的形狀和吸水性是挑選的重點

建議挑選吸水性良好，而且毛尖整齊的水彩畫筆。一般來說，松鼠或貂、朝鮮鼬等鼬科動物的毛最適合。

毛尖的種類

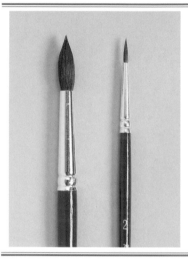
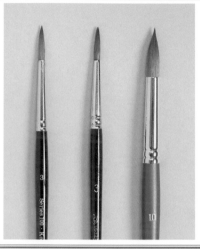
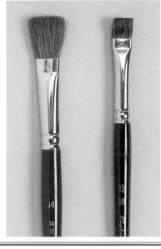

・松鼠毛筆

吸水性良好，毛質柔軟，因此最適合需要大量使用顏料來描繪時。

・朝鮮鼬毛筆

吸水性及毛尖整齊度良好，彈性也佳，因此適合從開始描繪到細部描繪，用途很廣。

・扁筆

畫大的面或想要均勻塗抹顏料時使用，可活用四角形的筆觸來描繪。

毛尖的狀態

松鼠毛

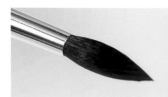

整體稍帶黑色的毛，乾燥狀態下筆毛蓬鬆（照片上），吸水後尖端部變細（照片下）。

朝鮮鼬毛

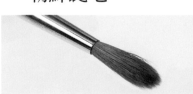
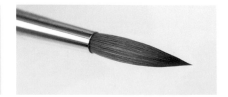

稍帶茶色的毛色，乾燥狀態下（照片上）尖端部散開，吸水後就變成柔順的形狀（照片下）。

彩色筆

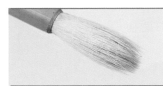

鼬與羊的混毛柔軟，吸水性良好。也可用來畫水彩的和筆。依用途，毛種、形狀、名稱也各不相同。

各種筆的筆致（筆觸）

| 描繪粗線 | 描繪細線 |

松鼠毛
充分的吸水性能大範圍塗抹，也能活用毛尖。

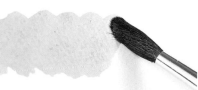

朝鮮鼬毛
雖然是細的毛尖，但吸水性良好，能因應大範圍的筆觸到細密的線描。

彩色筆（鼬與羊的混毛）
柔軟的毛質能纖細大範圍塗抹，吸水性也良好，活用毛尖也能描繪細線。

扁筆
以一定的寬幅大範圍塗抹，活用邊緣的筆觸也能表現細部。

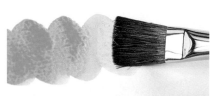 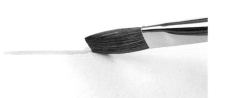

水筆的用法

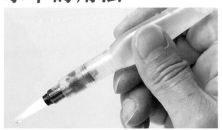 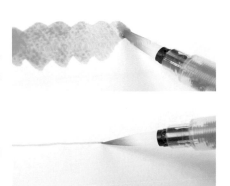

在筆桿中裝入水，使用時捏住筆桿把水滴入尼龍製的毛尖。

熟悉調節水量的多寡後，描繪大範圍的筆觸到極細的線條都不成問題。

有關 水彩顏料

二種水彩顏料

廣義的水彩顏料有「透明水彩顏料」以及總稱為樹膠水彩畫顏料（GOUACHE）或者是廣告顏料的「不透明水彩顏料」。一般所說的「水彩顏料」，多半是指「透明水彩顏料」，而本書也是使用透明水彩顏料。

「企業組合MATCH顏料製造」（日本）的MATCH BASIC WATERCOLOR透明水彩顏料組

「HOLBEIN工業股份有限公司」（日本）的HOLBEIN透明水彩顏料組

「WINDSOR＆NEWTON公司」（英國）的透明水彩顏料、ARTIST・WATERCOLOR

透明水彩顏料

傳統上歐洲的製品多半較為知名，但其實日本產的顏料也毫不遜色。

不透明水彩顏料

以樹膠水彩畫顏料或廣告顏料等名稱的製品很多，價格多半比透明水彩顏料便宜。

「NICKER顏料股份有限公司」（日本）的POSTERCOLOR組

「HOLBEIN工業股份有限公司」的HOLBEIN GOUACHE、基本色5色（三原色＋黑、白）組

「企業組合MATCH顏料製造」（日本）的MATCH POSTERCOLOR＆GOUACHE組（右是三原色＋黑、白組）

透明水彩顏料

透明水彩顏料
※以後均以水彩顏料來標示

不透明水彩顏料

不透明水彩顏料（樹膠水彩畫
顏料、GOUACHE）
※以後均以不透明水彩來標示

把顏料擠在塑膠調色盤
上乾燥

以乾燥的狀態黏著在調色盤上，因此能直
接隨身攜帶，在戶外素描時很方便。

不透明水彩顏料乾燥後會裂開，容易從塑
膠調色盤剝落。

乾燥的顏料用水溶解

水彩顏料以少
量的水就能溶
解，因此不必
再添加顏料，
可直接使用。

不透明水彩顏
料乾燥後不易
用水溶解，有
時需要再添加
顏料才能使
用。

著色效果的差異

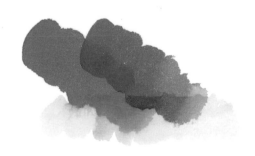

重疊著色時顏色能透出來

透明水彩顏料的「透明」，就是指在重疊
著色時具有能透出下方顏色的性質。主要
是以天然物質的阿拉伯橡膠與高純度的顏
料製成，即使稀釋也能鮮豔的顯色，呈現
高度的透明感。基本上白色並不是使用白
色顏料，而是活用紙張原有的白色。

以重疊著色來覆蓋隱藏顏色

不透明水彩顏料或廣告顏料的顏料成分
多，能覆蓋隱藏先塗上的顏色，因此比較
容易修改。與其說是用水稀釋來描繪，不
如說是使用少量的水把顏料本身重疊描
繪。使用白色顏料的機率很高。

17

水彩顏料基本的使用方法

用水溶解、用水暈開（暈染）

與其說水彩顏料是「用顏料描繪」，不如說是「用顏料水描繪」的感覺。因此水的溶解方法，以及畫筆吸水量的多寡就變得很重要，水的處理方法能獲得各種的效果，反之也會有導致失敗的情形。

❖ 顏料的準備

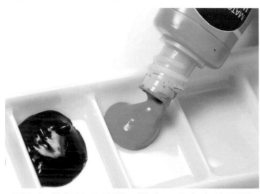 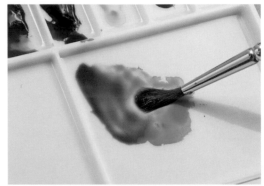

不必把整個格子填滿，擠出一半左右的量即可。從軟管擠出的顏料很軟，因此要注意毛尖不要沾取過量，顏料用水溶解。

❖ 顏料基本的使用方法

 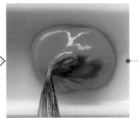 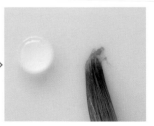

讓乾筆的毛尖吸取水份。　把所吸取的水移到調色盤。　用潮濕整齊的毛尖沾取少量的顏料。　和調色盤上的水互相溶合。

把變成顏料水的顏料畫在紙上

把毛尖所吸取的顏料水移到紙的表面大範圍塗上。

❖ 顏色濃淡的調法

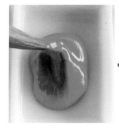

用毛尖沾取顏料。

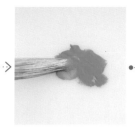

移到調色盤上。

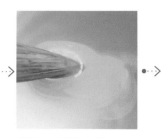

讓毛尖吸取水份。

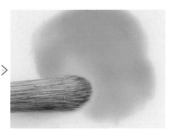

水和顏料充分混合。

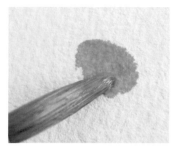

如滴在紙面般的著色。

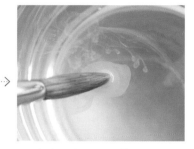

再次讓毛尖吸取水份。

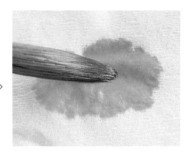

用衛生紙等來調整毛尖的水分。

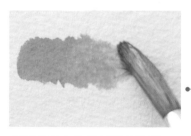

把毛尖放在先塗好顏色的那一端，再把顏色暈染塗開。

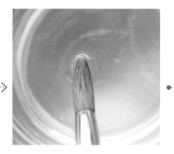

再取水。

把吸取水份的毛尖放在顏色一端，把顏色暈染開。

反覆用水把顏色暈染塗開，使顏料變淡，形成濃淡的層次。

趁顏料水尚未乾時！

如果要讓放在紙上的顏色形成濃淡，秘訣是趁顏料水尚未乾時迅速進行暈染塗開。

❖ 擦掉顏色製造出來的效果－藍天與白雲的形象

紙面事先用水打濕。

讓毛尖吸取能充分製造藍天的藍色顏料。

整個迅速暈染塗開。

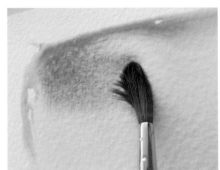

如滴落般把藍色移到用水打濕的紙面。

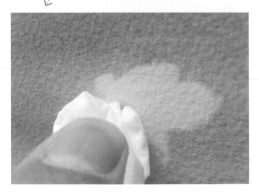

趁尚未乾時，把衛生紙揉成一團來吸取顏色。

如弄淡形狀的輪廓般擦掉顏色。

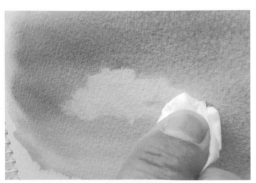

觀看擦掉變白的形狀來調整形狀。

如去除衣物污漬般的進行！

如果已經乾掉，就弄濕衛生紙等，以衣物「去漬」的訣竅來進行。這個方法也適用於修改圖面時。

❖ 有關白色顏料

在水彩顏料當中，明亮的顏色是以水稀釋來表現，而白色則是利用紙張原有的白色留白不著色來表現，因此原則上很少有機會使用白色顏料。以下就以實例來比較混合白色所調出的粉紅色以及用水稀釋而成的粉紅色。

① 在紅紫色混合白色顏料…

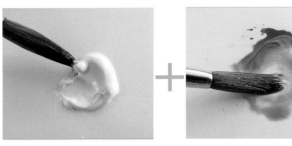

用毛尖沾取白色顏料。　　和紅紫色充分混合。

向右方暈染塗開。

② 用水稀釋紅紫色…

僅用水溶解紅紫色。　　讓毛尖吸取水份來稀釋。

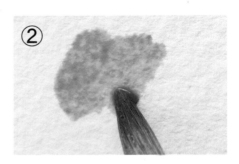

塗上顏料水狀的顏料。

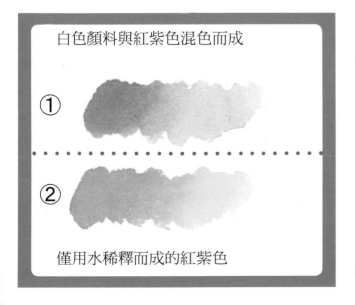

白色顏料與紅紫色混色而成

①

②

僅用水稀釋而成的紅紫色

如左邊的著色範本，混合白色顏料與用水稀釋的效果幾乎沒有太大的差異。實際上混合白色顏料時，任何顏色都會變得白濁而增加不透明感。使用水彩顏料時，紙的白色能透出，僅調整水量的多寡就能表現帶白色的顏色或明亮的部份，因此不太需要用到白色顏料。

僅使用三色就能調出各種顏色

三原色可製造出無限色調

顏色（色材）的三原色是紅（紅紫色）、藍（稍帶綠色的明亮藍色）、黃（黃色）。理論上以這三色就能調出所有顏色。即使不是正規的三原色，但只要是接近的顏色，僅以這三色就能繪製出多數的著色素描。

這裡介紹的色系變化是使用「企業組合MATCH顏料製造」的基本彩色顏料組，根據三原色的理論，以「紅紫色」、「藍色」、「黃色」所調製而成(任何一種顏色都是產品名)。

此外，實際的顏料或者是原圖的顏色和本書所印刷出版之後的顏色會有些許的差異。

D

E

C

G

F

B

H

A

A

在紅紫色混入藍色或極少量黃色調製而成的紅色色系。

本混色例是把放在調色盤上的三色一起用水溶解，混合調色之後形成的各種色調。

A～H的色片是以記號標示大概範圍的顏色所塗的，並非表現出正規的三原色色譜。

以上是僅使用三色調製出各種顏色的例子，僅供各位讀者參考。

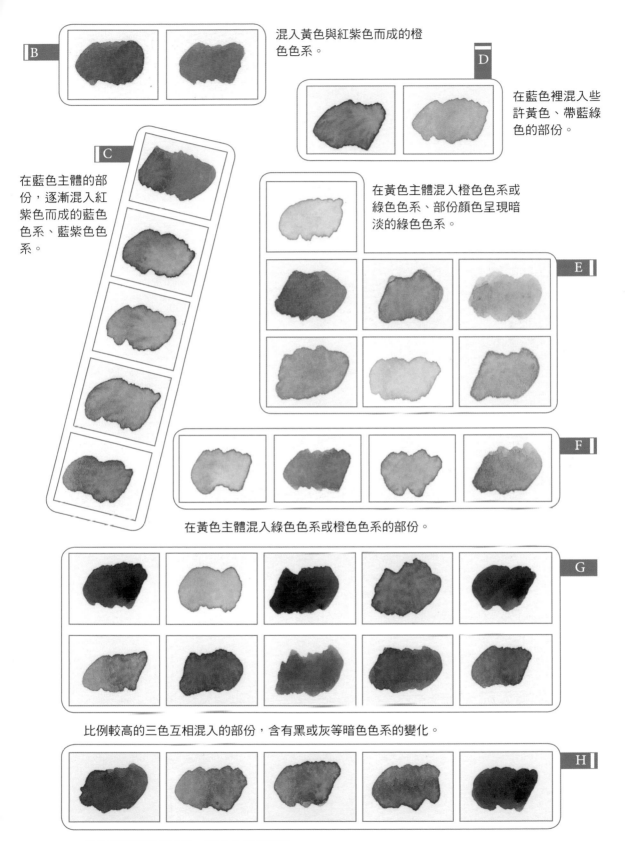

混入黃色與紅紫色而成的橙
色色系。

在藍色裡混入些
許黃色、帶藍綠
色的部份。

在藍色主體的部
份，逐漸混入紅
紫色而成的藍色
色系、藍紫色色
系。

在黃色主體混入橙色色系或
綠色色系、部份顏色呈現暗
淡的綠色色系。

在黃色主體混入綠色色系或橙色色系的部份。

比例較高的三色互相混入的部份，含有黑或灰等暗色系的變化。

混入偏紅紫色的三色，茶色色系的變化。

素描簿

豐富的樣式

素描簿說來簡單，但卻有各式各樣的形狀。通常有螺旋式裝訂，以及四邊用漿糊沾黏的類型等，依用途有各種不同的使用方法。以下介紹最具代表性的類型。

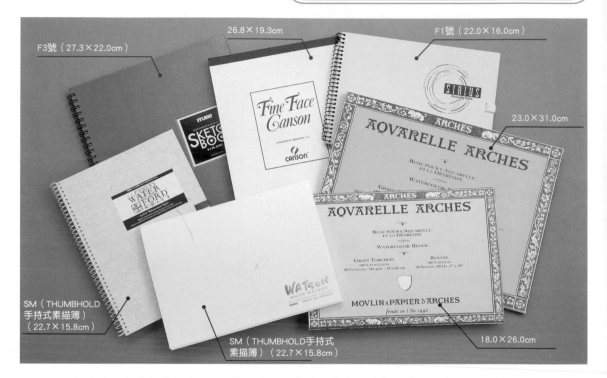

F3號（27.3×22.0cm）

26.8×19.3cm

F1號（22.0×16.0cm）

23.0×31.0cm

SM（THUMBHOLD
手持式素描簿）
（22.7×15.8cm）

SM（THUMBHOLD手持式
素描簿）（22.7×15.8cm）

18.0×26.0cm

素描簿有各式各樣的大小。比較多的F標記是以畫布尺寸為基準，也有A4或B4等JIS規格尺寸，獨立尺寸等多種。雖然同為F3號尺寸，但依製造商的不同，有時會有微妙的差異。

如果是畫素描，就以F3號或A4尺寸為主來挑選，尺寸大小剛剛好的素描簿比較容易攜帶。

❖ 有關紙的厚度

紙的厚度多半是以每1平方公尺（㎡）多少重量（g）的「坪量」來表示，例如標示300g/㎡。因此當g的數值越大，紙就越厚。市售的素描簿，尤其是標示「適用水彩畫」的，幾乎都有標示這種坪量，選購時可做為參考。

紙一吸水就會伸縮，造成翹起（翻起）或是波浪狀的凹凸。一般來說，坪量大（厚）的紙即使含水，波浪也不明顯，坪量小（薄）的紙則有會產生明顯波浪的傾向。因此，如果必須使用較多的水來描繪時，就用坪量大的厚紙，而如果是活用線描輕輕著色素描，則用薄紙…等，依用途或描繪方法分開使用比較好。

螺旋式裝訂類型（活頁）

最常見的類型。以螺旋式線圈來固定，翻頁描繪。

頂端沾黏式類型

上邊僅用漿糊沾黏，能一張張輕易地撕下。

板狀類型

在厚紙板貼上各種繪圖紙的板狀類型。使用水彩顏料時，紙含水就會伸縮，形成凹凸，有時會妨礙作畫，板狀紙不易形成凹凸，能保持在平滑性的狀態下描繪。

塊狀類型

多半是裝訂水彩畫專用紙，因為四邊都用漿糊沾黏固定，所以即使用多量的水，紙張也不易伸縮。

❖ 塊狀類型的使用方法

有某部份未沾漿糊。

插入紙刀或是厚紙板、卡片等。

小心切開，注意不要切到下面的紙。

原則上是畫完後再切開。

主要的水彩用紙說明

從各式各樣的畫紙中挑選比較容易取得的紙，連同我個人使用之後的感想一併介紹。

畫紙性質列表　★表示評比（數量多＝評比越高）

「重疊著色難易度」是做為重複畫上顏料程度的基準（★多→重疊容易、★少→重疊不易）

「顏料定著性」是顏料定著（吃色）的強度，可做為修改或擦拭的基準（★多→定著性強、不易修改，★少→定著性弱、容易修改）

「紙張純白度」是紙的白色度（★多→白色、★少→象牙色調）

「表面的光滑性」是紙紋的細緻性（★多→平滑、★少→粗糙）

「使用的輕鬆性」是價格等綜合的接受度（★多→便宜、能隨意揮灑，★少→高價，必須認真描繪）

紙紋的紋路
- HB的鉛筆線
- B的鉛筆線
- 以筆芯側面來塗

顏色的溶解程度

- 用筆與水溶而成
- 用含水的棉擦拭而成

顯色性

紅紫色＋藍色

顏色的滲透程度

ARCHES水彩紙　粗紋

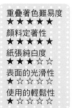

重疊著色難易度
★★★★★

顏料定著性
★★★★★

紙張純白度
★★★☆☆

表面的光滑性
★☆☆☆☆

使用的輕鬆性
★☆☆☆☆

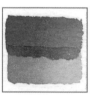

最高級法國製水彩畫紙。粗紋、滲透方式獨特。價格高及紙紋粗，因此不適合用來做輕鬆寫意素描。

參考價格

塊狀類型、23.0×31.0cm、300g/㎡、20張裝訂價格約NT$2,800

※除書本類型之外，市面還有出售大型、單張的平版。適宜切割使用比較划算。（細紋、極細紋亦同）

ARCHES水彩紙　細紋

※ARCHES的細紋相當於其他紙的中紋

重疊著色難易度
★★★★★

顏料定著性
★★★★★

紙張純白度
★★★☆☆

表面的光滑性
★★★☆☆

使用的輕鬆性
★☆☆☆☆

ARCHES紙細紋，我使用的頻率很高，容易描繪。但因價格昂貴，讓想輕鬆寫意畫素描的人會有些顧忌。

參考價格

塊狀類型、23.0×31.0cm、300g/㎡、20張裝訂價格約NT$2,800

ARCHES水彩紙　極細紋

重疊著色難易度
★★★★☆

顏料定著性
★★★★★

紙張純白度
★★★☆☆

表面的光滑性
★★★★☆

使用的輕鬆性
★☆☆☆☆

平滑性高、延展性佳，使銳利的線描更生動。以塗染的顏料較不易移動。價格昂貴。

參考價格

塊狀類型、23.0×31.0cm、300g/㎡、20張裝訂價格約NT$2,800

WATERFORD水彩紙
NATURAL中紋

重疊著色難易度
★ ★ ★ ★ ★
顏料定著性
★ ★ ★ ★ ★
紙張純白度
★ ★ ★ ★ ☆
表面的光滑性
★ ★ ★ ☆ ☆
使用的輕鬆性
★ ★ ☆ ☆ ☆

英國製最高級水彩紙。表面強度高，能因應各式各樣的表現。價格稍高。紙色略帶象牙色調。

參考價格
塊狀類型、F4號、300g/㎡、
12張裝訂
價格約NT$950
※還有螺旋式裝訂（活頁）
或切割版。細紋、平滑性高。

WATERFORD水彩紙
WHITE中紋

重疊著色難易度
★ ★ ★ ★ ★
顏料定著性
★ ★ ★ ★ ★
紙張純白度
★ ★ ★ ★ ☆
表面的光滑性
★ ★ ★ ☆ ☆
使用的輕鬆性
★ ★ ☆ ☆ ☆

白色性高，顯色力佳。是我常用的紙。表面強度高，因此適合用在代針筆畫等。

參考價格
螺旋式裝訂（活頁）、F4號、
300g/㎡、10張裝訂
價格約NT$950
※還有塊狀類型及切割版。

FABRIANO水彩紙
ARTISTICO極細紋

重疊著色難易度
★ ★ ★ ★ ☆
顏料定著性
★ ★ ★ ★ ★
紙張純白度
★ ★ ★ ★ ☆
表面的光滑性
★ ★ ★ ★ ☆
使用的輕鬆性
★ ☆ ☆ ☆ ☆

義大利製高級水彩紙。表面強度強，顯色力佳。價格很高，不適合用於輕鬆寫意。

參考價格
塊狀類型、23.0×30.5cm、
300g/㎡、20張裝訂
價格約NT$2,600
※還有粗紋。

FABRIANO水彩紙
WATERCOLOR STUDIO 粗紋

重疊著色難易度
★ ★ ★ ☆ ☆
顏料定著性
★ ★ ★ ☆ ☆
紙張純白度
★ ★ ★ ☆ ☆
表面的光滑性
★ ★ ☆ ☆ ☆
使用的輕鬆性
★ ★ ★ ☆ ☆

義大利製高級水彩紙的廉價版。著色後的修改或擦拭都容易。價格便宜又好用。

參考價格
塊狀類型、23.0×30.5cm、
300g/㎡、20張裝訂
價格約NT$1,050

LANGTON水彩紙 中紋

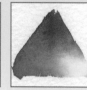

英國DAIER ROWNEY公司製高級水彩紙。中紋接近粗紋的獨特筆觸。

重疊著色難易度
★★★★☆
顏料定著性
★★★★☆
紙張純白度
★★★★☆
表面的光滑性
★★☆☆☆
使用的輕鬆性
★★☆☆☆

參考價格
螺旋式裝訂（活頁）、F4
號、300g/㎡、12張裝訂
價格約NT$900
※其他還有粗紋及塊狀類
　型、平版等。

STRATHMORE水彩紙
IMPERIAL、中紋

美國STRATHMORE公司製高級水彩紙。表面強度高，雖是中紋，卻稍大，紙紋能享受獨特的筆觸。

重疊著色難易度
★★★★☆
顏料定著性
★★★★☆
紙張純白度
★★★★☆
表面的光滑性
★★★☆☆
使用的輕鬆性
★★☆☆☆

參考價格
螺旋式裝訂（活頁）、
F4號、300g/㎡、12張裝訂
價格約NT$990
※還有塊狀類型及無線的
　類型。

MONTVAL CANSON

法國CANSON公司製高級水彩紙。白色性高，顯色力佳。只有大的中紋一種。價格便宜。

重疊著色難易度
★★★☆☆
顏料定著性
★★★☆☆
紙張純白度
★★★★☆
表面的光滑性
★★★☆☆
使用的輕鬆性
★★★☆☆

參考價格
螺旋式裝訂（活頁）、
F4號、300g/㎡、15張裝訂
價格約NT$780

CANSON
FINEFACE　PAD

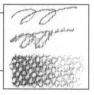

CANSON公司製。有獨特的PATTERN紋，接近粗紋的中紋。便宜又好用。

重疊著色難易度
★★★☆☆
顏料定著性
★★☆☆☆
紙張純白度
★★★★☆
表面的光滑性
★☆☆☆☆
使用的輕鬆性
★★★★☆

參考價格
頂端沾黏式類型、
26.8×19.3cm、224g/㎡、
18張裝訂
價格約NT$250
※還有螺旋式裝訂的類型。

DERWENT SKETCHBOOK

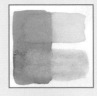
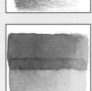

重疊著色難易度
★★☆☆☆

顏料定著性
★★★☆☆

紙張純白度
★★★☆☆

表面的光滑性
★★★★☆

使用的輕鬆性
★★★★☆

英國的老牌鉛筆製造商DERWENT公司製。平滑性、白色性高，最適合用在輕鬆寫意的素描。

參考價格
圈環式裝訂（活頁）、A4尺寸、110g/㎡、86張裝訂
價格約NT$720
※還有麂皮封面的高級版。

WATSON紙
特厚塊狀類型 中紋

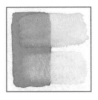

重疊著色難易度
★★★☆☆

顏料定著性
★★★☆☆

紙張純白度
★☆☆☆☆

表面的光滑性
★★★☆☆

使用的輕鬆性
★★★☆☆

日本國產高級水彩紙。常用的水彩紙，紙的觸感是稍粗的中紋。紙色是有特徵性的象牙色。

參考價格
特厚塊狀類型、F3號、239g/㎡、15張裝訂
價格約NT$670
※其他還有螺旋式裝訂類型及厚的等多種。

WHITE WATSON紙

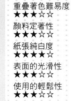

重疊著色難易度
★★★☆☆

顏料定著性
★★★☆☆

紙張純白度
★★★★☆

表面的光滑性
★★★☆☆

使用的輕鬆性
★★★☆☆

WATSON紙的紙色為白色的類型。紙質或紙紋和WATSON紙一樣，能夠讓淡色系鮮豔的顯色。

參考價格
螺旋式裝訂（活頁）、F3號、190g/㎡、20張裝訂
價格約NT$630
※其他還有塊狀類型及特厚的等。

COTMAN水彩紙 粗紋

重疊著色難易度
★★★☆☆

顏料定著性
★★☆☆☆

紙張純白度
★★☆☆☆

表面的光滑性
★★☆☆☆

使用的輕鬆性
★★★☆☆

日本國產水彩紙，紙質稍硬。紙色略帶象牙色調。粗紋，水容易滯留在表面而容易移動。

參考價格
螺旋式裝訂（活頁）、F3號、242g/㎡、18張裝訂
價格約NT$520
※其他還有頂端沾黏式PAD類型。

COTMAN水彩紙　中紋

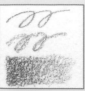

重疊著色難易度
★★★☆☆
顏料定著性
★★☆☆☆
紙張純白度
★★☆☆☆
表面的光滑性
★★★☆☆
使用的輕鬆性
★★★☆☆

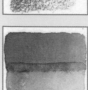

普遍的水彩紙。中紋，也適合使用彩色筆等，泛用性高。

參考價格

螺旋式裝訂（活頁）、
F3號、242g/㎡、18張裝訂
價格約NT$540
※其他還有頂端沾黏式
　PAD類型。

COTMAN水彩紙　細紋

重疊著色難易度
★★☆☆☆
顏料定著性
★★☆☆☆
紙張純白度
★★☆☆☆
表面的光滑性
★★★★☆
使用的輕鬆性
★★★☆☆

普遍的水彩紙。細紋，平滑性高，適合做細膩的描寫，線描會有銳利的印象。

參考價格

螺旋式裝訂（活頁）、
F3號、242g/㎡、18張裝訂
價格約NT$540
※其他還有頂端沾黏式
　PAD類型。

SIRIUS水彩畫紙

重疊著色難易度
★★★☆☆
顏料定著性
★★☆☆☆
紙張純白度
★★★☆☆
表面的光滑性
★★★☆☆
使用的輕鬆性
★★★★☆

日本國產水彩紙。接近細紋、紋理整齊的中紋，能因應各種畫材的高泛用性。本書也使用很多。

參考價格

螺旋式裝訂（活頁）、
F3號、205g/㎡、18張裝訂
價格約NT$330

WIRGMAN水彩紙

重疊著色難易度
★★★☆☆
顏料定著性
★★★☆☆
紙張純白度
★★☆☆☆
表面的光滑性
★★☆☆☆
使用的輕鬆性
★★★☆☆

日本國產水彩紙，略帶粗紋的中紋。紙質柔軟，但表面強度強，顏料的吸收也緩和。背面也可使用。

參考價格

螺旋式裝訂（活頁）、
F3號、200g/㎡、20張裝訂
價格約NT$750
※其他還有350g/㎡的超
　特厚的及塊狀類型。

DENEB水彩紙

重疊著色難易度
★★★☆☆
顏料定著性
★★★☆☆
紙張純白度
★★★☆☆
表面的光滑性
★★☆☆☆
使用的輕鬆性
★★★☆☆

日本國產水彩紙、中紋。滲透方式柔和，紙色是自然的白色，即使是淡色系，也比較能發揮顯色性。

參考價格

螺旋式裝訂（活頁）、
F3號、200g/㎡、20張裝訂
價格約NT$795
※其他還有塊狀類型。

CLESTER水彩紙

重疊著色難易度
★★★☆☆
顏料定著性
★★★☆☆
紙張純白度
★★☆☆☆
表面的光滑性
★★★☆☆
使用的輕鬆性
★★★☆☆

日本國產水彩紙，紙色是自然的象牙色調。表面強度強，泛用性高。溫和滲透的程度。

參考價格

無線類型、F4號、
210g/㎡、20張裝訂
價格約NT$650
※其他還有螺旋式裝訂
類型。

ALBIREO水彩紙

重疊著色難易度
★★★☆☆
顏料定著性
★★★☆☆
紙張純白度
★★★☆☆
表面的光滑性
★★★☆☆
使用的輕鬆性
★★★☆☆

日本國產水彩紙，紋理細緻的中紋。表面強度強，水的滯留性比較良好，顏料也容易移動。

參考價格

無線類型、F4號、
218g/㎡、20張裝訂
價格約NT$550
※其他還有螺旋式裝訂及
塊狀類型。

ALDEBARAN紙

重疊著色難易度
★★★☆☆
顏料定著性
★★★☆☆
紙張純白度
★★★☆☆
表面的光滑性
★★★☆☆
使用的輕鬆性
★★☆☆☆

日本國產的版繪圖紙。可當水彩紙使用，吸收迅速，可利用顏料不易移動的性質來做獨特的表現。

參考價格

書本裝訂類型、F3號、
250g/㎡、18張裝訂
價格約NT$875

MUSE SKETCHBOOK
SUNFLOWERPAPER M繪圖紙

重疊著色難易度
★★★☆☆
顏料定著性
★★★☆☆
紙張純白度
★★★★☆
表面的光滑性
★★★☆☆
使用的輕鬆性
★★★☆☆

日本國產繪圖紙。泛用性高，能因應各種畫材。白色性高，是常見且有厚度的繪圖紙。

參考價格

螺旋式裝訂（活頁）、
F3號、特厚、20張裝訂
價格約NT$490

馬爾曼（MARUMAN）
ARTIST PAPER系列 DO3

重疊著色難易度
★★★☆☆
顏料定著性
★★★☆☆
紙張純白度
★★★★☆
表面的光滑性
★★★☆☆
使用的輕鬆性
★★★★☆

日本國產繪圖紙。白色性高，泛用性高且有厚度的繪圖紙，價格便宜能輕鬆寫意的作畫。

參考價格

螺旋式裝訂（活頁）、
F3號、204.5g/㎡、20張裝訂
價格約NT$410

馬爾曼SKETCHBOOK
圖案系列

重疊著色難易度
★★★☆☆
顏料定著性
★★☆☆☆
紙張純白度
★★★★☆
表面的光滑性
★★★☆☆
使用的輕鬆性
★★★★★

大家熟悉的封面系列。雖是薄的繪圖紙，但能耐重複上色，整體來說非常好用。

參考價格

螺旋式裝訂、
28.7×20.2cm、
126.5g/㎡、24張裝訂
價格約NT$110

HOLBEIN H繪圖紙

重疊著色難易度
★★★☆☆
顏料定著性
★★☆☆☆
紙張純白度
★★★★☆
表面的光滑性
★★★☆☆
使用的輕鬆性
★★★★☆

日本國產的中紋繪圖紙。總的來說能輕鬆寫意作畫，泛用性高。顯色性較佳。

參考價格

螺旋式裝訂、F3號、
150g/㎡、28張裝訂
價格約NT$350

※評論☆記號是作者的個人意見，並非製造商公開的意見。著色條件依狀況而有所差異，僅供讀者做為參考。參考價格是2010年6月所調查的，依販售店或製造商的不同會有差異。此外，所刊載的封面設計也會有更換的情形。

阿波羅系列
HOMO DRAWINGBOOK

重疊著色難易度
★★★☆☆
顏料定著性
★★★☆☆
紙張純白度
★★★★☆
表面的光滑性
★★★★☆
使用的輕鬆性
★★★★☆

日本國產的中紋繪圖紙。以HOMO水彩繪圖紙裝訂，顯色性良好，泛用性高。

參考價格
螺旋式裝訂、F3號、160g/㎡、23張裝訂
價格約NT$450

MARUMAN（馬爾曼）
麻封面系列

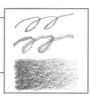
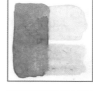

重疊著色難易度
★★☆☆☆
顏料定著性
★★★☆☆
紙張純白度
★★★☆☆
表面的光滑性
★★★★☆
使用的輕鬆性
★★★★☆

麻布的封面適合在旅遊地使用。平滑的紙在使用鉛筆或代針筆時動作滑順，適合活用線條的著色。

參考價格
書本裝訂、26.0×18.5cm、126.5g/㎡、34張裝訂
價格約NT$410

KMK KENT紙

重疊著色難易度
★★☆☆☆
顏料定著性
★★☆☆☆
紙張純白度
★★★★★
表面的光滑性
★★★★★
使用的輕鬆性
★★★☆☆

表面平滑，白色度也高，普遍的製圖用紙。能以明快的筆觸生動描繪明亮的水彩素描。

參考價格
頂端沾黏式類型、A4尺寸、15張裝訂
價格約NT$285

CANSON KENT板

重疊著色難易度
★★★★★
顏料定著性
★★★★☆
紙張純白度
★★★★★
表面的光滑性
★★★★☆
使用的輕鬆性
★★☆☆☆

CANSON公司製，紋理細緻，白色性極高。從淡色系到重複上色都能發揮鮮艷的顯色性。

參考價格
僅板式類型、B4尺寸、1mm厚的板紙
價格約NT$80

我的寫生用具…
自製的獨特用具組

為了更方便使用！

在此介紹的是我常使用的自製寫生用具組。本書的作品都是使用在此刊載的用具所畫成。外出旅遊時的寫生用具講求輕、小、簡單…！

我的基本寫生用具

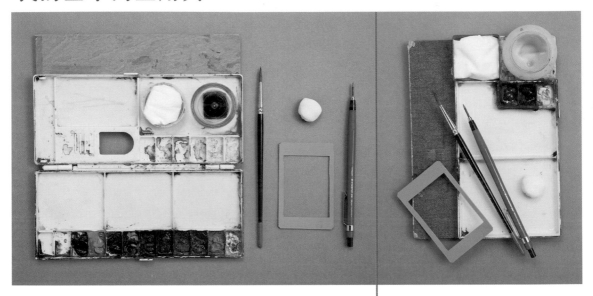

10色用裝卸式調色盤

在市售的塑膠調色盤背面貼上二張厚紙板（素描簿的封面）製作而成。裝水容器是利用化妝品的空瓶。顏料是「MATCH BASIC COLOR」。

三原色用調色盤

這是我最常使用的調色盤。用萬能鋸切割塑膠調色盤製作而成。裝水容器是油彩畫用的塑膠製油壺。顏料僅三色而已。

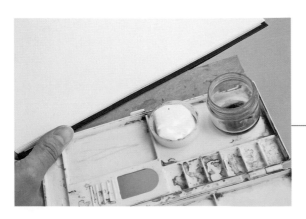

獨特調色盤的使用方法

以上二種，成套的組合方法相同。用調色盤背面貼的二張厚紙板，夾住素描簿的封面來使用。

獨特迷你調色盤

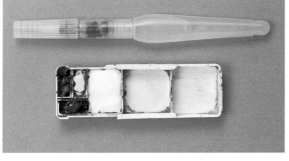 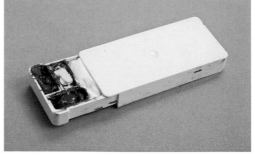

在畫記事本或明信片大小的素描時，這種調色盤非常好用。以市售裝餅乾的容器加工製作而成。顏料是三色（紅紫色、藍色、黃色）。因為使用水筆，所以不需要裝水容器。

 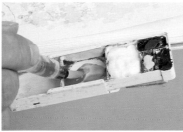 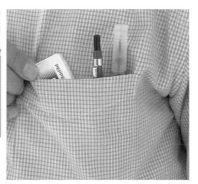

把貼在裡側的迴紋針夾住封面固定。以水筆溶解顏料。能整套裝在口袋裡。

獨特畫架

野外寫生時如果備有畫架就很方便。這是組合照相機用的小型三腳架與木板製作而成。

用不透明水彩描繪
（GOUACHE、樹膠水彩畫）

透明水彩顏料是用水描繪的感覺，但不透明水彩是用顏料慢慢描繪。白色或明亮色都是在最後才著色，因此畫好時幾乎看不到紙張原有的白色。亦即，完成時整體畫面是覆蓋顏料層的感覺。

以GOUACHE描繪鄉間的春天　2幅

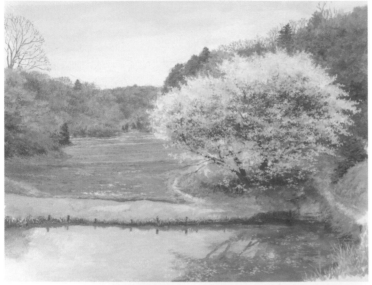
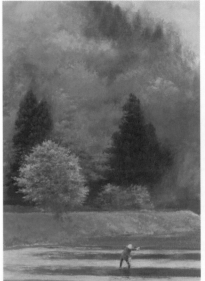

櫻花是混合了白色顏料與紅色系顏料「塗抹」而成。

耙地人的頭部。帽子的顏料隆起。

以上二幅畫，櫻花色或白色都是顏料層。不透明水彩是以顏料來描繪，因此幾乎不使用水，大多是利用運筆來調整顏料的濃淡。

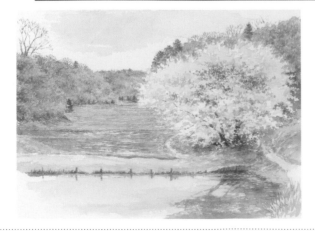

如果使用透明水彩顏料來描繪相同的風景…

乍看畫出來都一樣，但櫻花色卻是留下開始描繪時塗上的淡粉紅色而不著色。櫻花樹整體的輪廓部份，也如同圍繞周圍的森林或樹木的顏色般，以不著色來塑造形狀。如此看來，不透明水彩與透明水彩廣義而言同樣都是「水彩顏料」，只不過是作畫的過程不同。

第2章

Still life · · ·

描繪身邊的靜物

描繪身邊的靜物

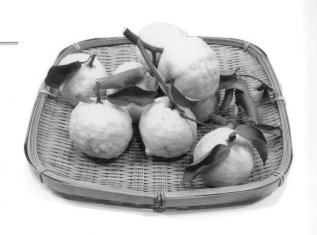

a motif

描繪竹筐
與柚子

放在桌上生活中不可或缺的蔬菜或水果，都能成為素描的最佳題材。

在此練習描繪剛摘下還帶有枝葉的新鮮柚子與用竹編成的竹筐。

1 底稿的「準備」

用鉛筆以極淡的線或點來描繪概略的整體畫像。並非明確的底稿，而是所謂「準備」的感覺。

2 邊思考邊畫…

描繪許多不確定的線或點，一點一點逐漸表現出形狀。

3 慢慢決定形狀

從許多淺淡的線或點中，挑選接近題材的形狀、一點一點地加深。

4 不慌不忙

不要著急的用鉛筆重複描繪，使整體的模樣漸漸顯現出來。

5 出現整體畫像

雖然還殘留許多淺淡的線或點，但已來到出現整體構圖的階段。

6 描繪細部⋯

添加能顯出特徵的細部形狀。此時使用筆芯尖端來描繪，不要讓線太模糊。邊描繪微小的形狀，邊擦掉妨礙的線或筆觸。

7 冷靜觀察

描繪乾掉後開始彎曲葉片的形狀，仔細觀察冷靜的描繪。

8 描繪竹筐的形狀

不要一口氣畫線而使形狀變得單純，慢慢移動筆尖來描繪才是祕訣所在。

因為是竹製的筐，所以處處可見節狀的凹凸。把握這種特徵來描繪，就能表現出所謂「竹」材質的形狀。

9 複雜的網眼…

10 多用點心

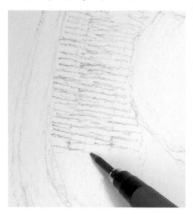

竹編織的網眼雖然複雜，卻是有規則的模式。首先淡淡描繪縱向的區隔，其次描繪橫向的編織。如果嫌麻煩而急著畫，就會變成單調的編織花紋，因此多用點心，有耐性的描繪。

11 完成底稿

使用鉛筆所畫的底稿完成。筐的網眼非常複雜而麻煩，但只要多用點心努力描繪，就會出現「竹筐的味道」。不要太過精密、正確性也很重要。

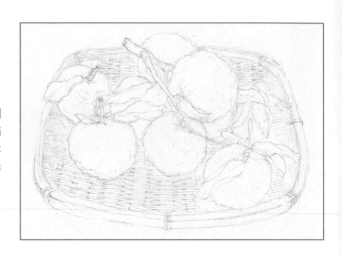

12 開始著色

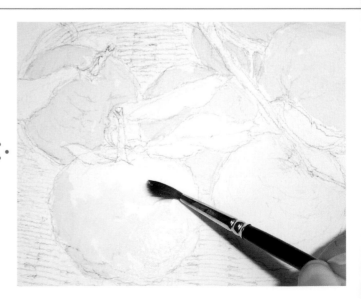

從柚子的明亮部份起開始淡淡的著色。如右邊照片所示，利用大量水將顏料充分溶解，大範圍塗上。

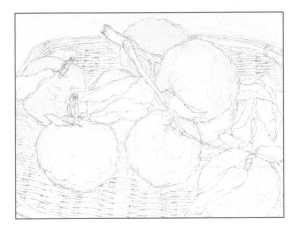

13 柚子變成淡黃色

使用水彩顏料時，要把塗深的部份再變淡的難度很高，但如果從明亮的部份開始用淺色來塗，就能降低失敗的風險。

毛尖放大

14 不要忘記縫隙

葉與葉之間能看到的筐的顏色也不要忘記著色。

15 讓鉛筆線能透過去

開始在利用鉛筆生動描繪的複雜網眼上，著上顏色。

16 竹筐的顏色有幾種？

綠＋黃
＋少量的紅紫

毛尖放大

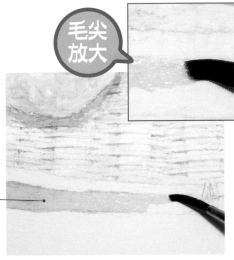

整體來看竹筐的顏色是略帶土黃色的色調，但有微妙的明暗差異，因此很難說出有「幾種顏色」。以「大概類似的顏色」來斟酌水量形成濃淡，分別塗出明暗，就會看起來像自然的色調。不要過度拘泥於重現正確的顏色也是祕訣之一。

著色過程的步驟—逐漸加深顏色

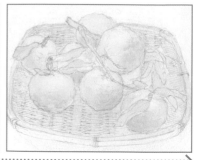
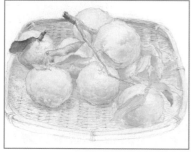
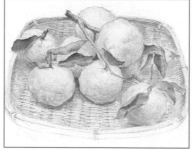
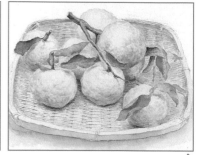

著色過程的步驟。可了解整體從淺淡的顏色開始一點一點重疊顏料逐漸加深畫面。一開始不畫細部，在著色過程中再逐漸畫入。

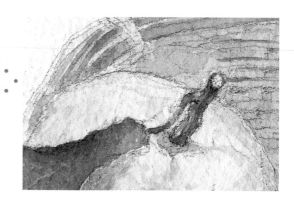

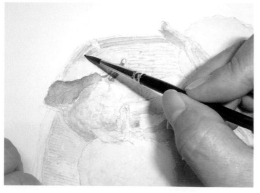

17 慢慢仔細描繪

畫細部時慎重使用畫筆的尖端慢慢仔細著色。留意微小的形狀中也會有明暗的差異。分別描繪明暗度就能顯現出立體感。

18 描繪柚子的過程

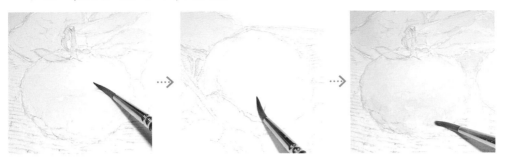

在整體塗上淡黃色系的顏料後，僅將深的顏色重疊著色。此時留下看起來白的明亮部份不著色。

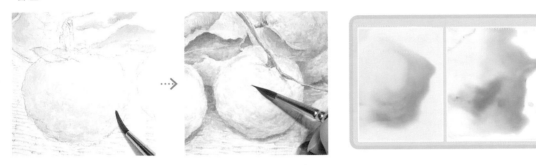

黃＋極少量紅紫與綠

仔細描繪柚子表面的小凹凸。小凹凸也有明暗的差異，因此在看起來灰暗的部份重疊顏料。

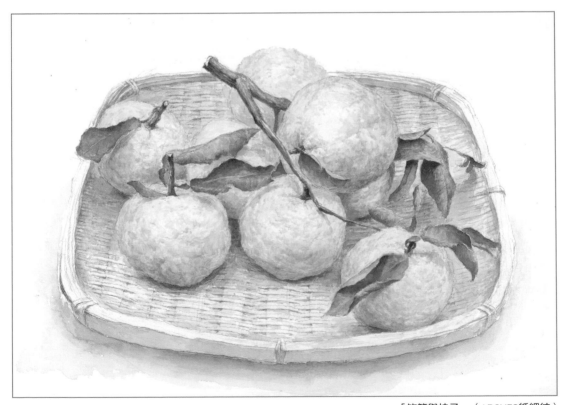

「竹筐與柚子」（ARCHES紙細紋）

※照片是作者拍攝

過程連拍 ▶
~連續拍攝的作畫過程~

~西洋梨~ Sketch Movie

從我本人以約15秒間隔自動拍攝的照片中，選出可做為主要重點的部份。

鉛筆底稿START→

NOMURA SHIGEARI

著色START→

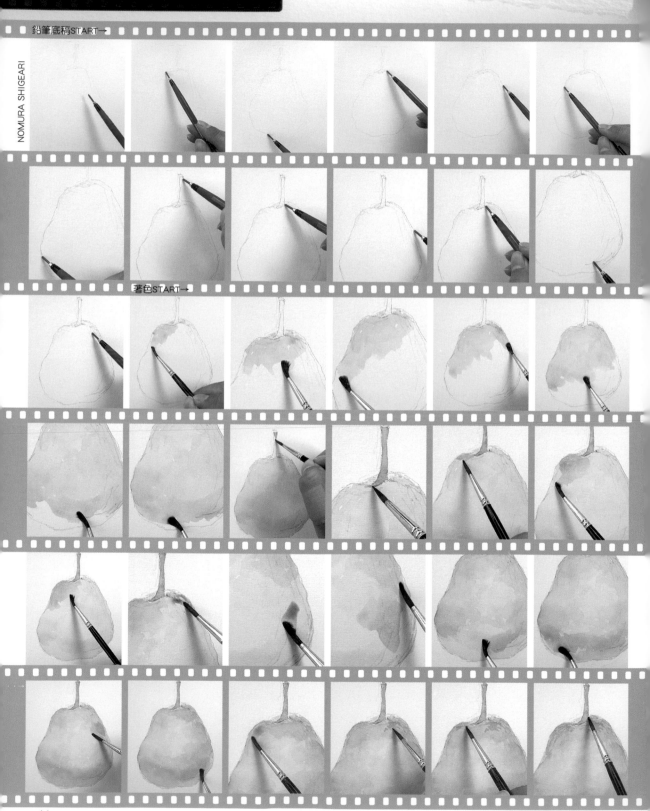

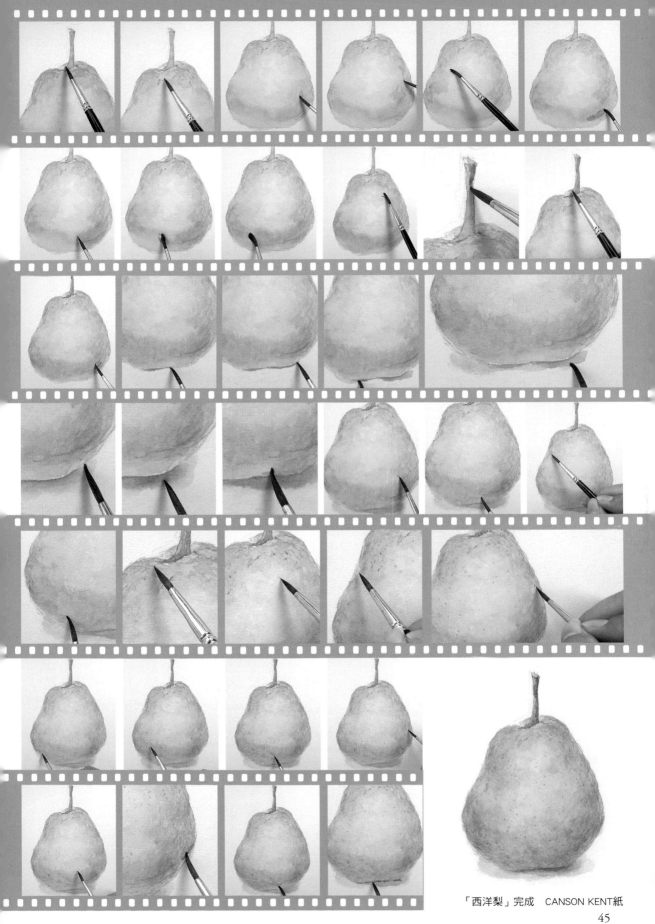

「西洋梨」完成　CANSON KENT紙

Chapter2　描繪身邊的靜物

利用明暗的層次
表現立體感的方法 ～以蛋為例～

白色的蛋讓明暗度一目了然

白色的蛋很容易看出因光所形成的明亮與黑暗的層次（濃淡），
該如何展現光影的明暗度呢？這的確是最佳練習的題材。建議利
用各種光的狀況來試試看。

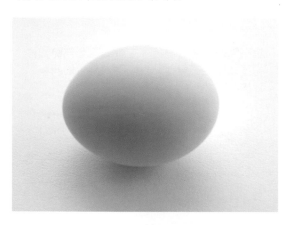

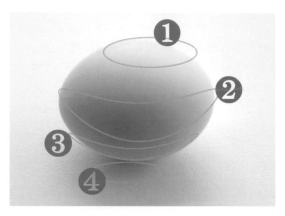

◆ 依概略圖的著色法進行解說

❶ 頂端最明亮

在著色時活用鉛筆所描繪的形狀，淡
淡的塗就不易導致失敗。

❷ 來自台子的反射光

在照片中3的部份射入反射光，2的部
份最暗，因此該部分在第二階段加強
重疊。

❸ 整體的光影

射入反射光的部份也是位於暗部，因
此除最明亮的上部之外，一直到底端
必須加強重疊。

❹ 立體感完成

蛋與台子相接部份，在台子側描繪蛋
的影子。畫出這種影的感覺就完成圓
弧的立體感。

❖ 用水彩顏料來描繪蛋

用鉛筆畫出輪廓後，除看起來最明亮的上部之外，整體淡淡著色。顏色是在紅紫色與藍色的混色中，逐漸加入黃色所調出的帶土黃色的灰色。

第一階段的著色乾後，在蛋的下半部範圍最初塗的顏色不要追加水，塗上稍濃的顏料。連接處用水暈開。

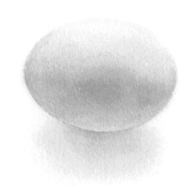

在中心最暗的部份重疊著色加深，就會顯出帶弧形的圓滾狀。左頁的圖解2～3的階段。

描繪蛋和台子相接部份的影。畫出這種影，就可表現出蛋下側反射光微妙的明亮度。

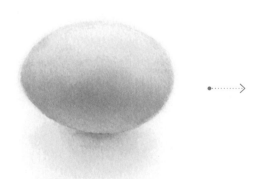

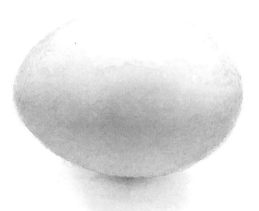

反射光逐漸開始顯現出來，因此在整體的暗部再重疊第一階段的顏色，使其更接近自然的樣子。

「蛋的描繪」（WATERFORD紙WHITE中紋）

描繪身邊的靜物

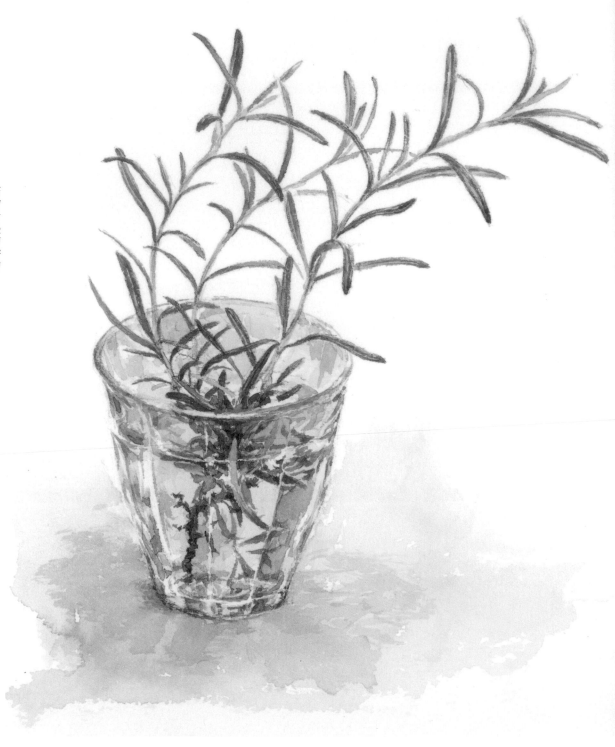

「迷迭香」　把摘下的迷迭香插入小玻璃杯來描繪。玻璃杯有透明感，因此仔細描繪屈折反射的形狀或光影。強調明暗的對比也是描繪玻璃杯的秘訣。（ARCHES紙細紋）

「柚子」
這是描繪P38的柚子前所描繪的
速寫練習。有畫出稍微逆光的
光線，因此是整體陰影黑暗度
較高的寫生。
（MARUMAN麻封面系列）

「海員陶瓷娃娃」
這是去馬賽旅行時帶回的陶製娃
娃。利用粗略的筆觸來呈現粗糙
手工的感覺。
（DERWENT SKETCHBOOK）

「迷你兵馬俑」
這是紀念品素描。以粗略的筆
觸迅速畫好的速寫。
（DERWENT SKETCHBOOK）

「茶杯」
照射到夕陽的桌上茶杯。陰
影與刺眼的明亮對比顯得很
美。著色為一次塗色。
（MARUMAN麻封面系列）

用來描繪的風景照片之拍攝方法

觀看瞬間的光景或時間緊迫時所拍攝的照片，回憶當時的狀況來描繪也是一種樂趣。重點是拍攝可做為繪畫題材的照片。

相機鏡頭對準的角度的不同而有如此大的差異。

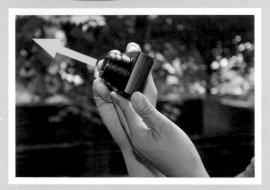

拍攝高處時，把照相機向上傾斜來拍。這樣拍攝的照片就是…

把照相機保持水平來拍…

…變成垂直的線向上縮小變形的照片。（紅色虛線）。如果依原樣來描繪，就會變成和肉眼所看到的印象不同、稍具不協調感的畫。

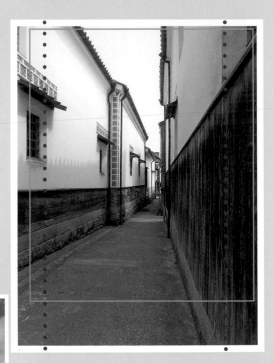

…拍攝保持垂直的照片（紅色虛線）。雖然拍到下方路面的範圍很大，但僅描繪黃色框線標示的範圍，因此可直接用來當作題材。

不把鏡頭向上傾斜拍攝就無法入鏡的景色，以肉眼所見的垂直線是從什麼角度所看見的呢？在便條紙上將實際所見的風景重疊起來畫成一條線，就可以做為重要的參考依據。

第3章

Landscape · · ·

描繪風景

描繪風景

a motif 描繪一棵樹

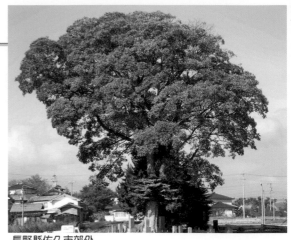

樹木是在描繪風景寫生時很容易碰到的題材。雖是身邊常見的東西,看起來很容易描繪,但實際上卻很難,是個容易畫成不自然且形狀單調的題材。僅一棵樹也可做為練習的題材,也是迄今不斷被描繪最普通的主題。在此描繪在鄉間所看到的樹木。

長野縣佐久市郊外

1 縱向或橫向

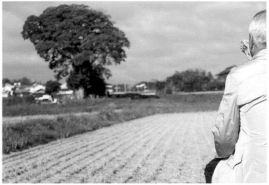

樹木容易以縱向構圖來描繪,但實際上因枝葉茂盛而龐大,橫向構圖其實比較容易納入畫面,建議最好事先以取景框來確認。

2 決定橫向構圖

這棵樹是橫向生長且樹形龐大,因此素描簿也是以橫長方向使用。因為主題是一棵樹,所以省略背景。

3 概略的配置

淺淡描繪樹木整體的形狀來決定概略的配置。此時並不是描繪枝葉的形狀,而是以連接較長的線來描繪外輪廓。

4 決定構圖

重疊淺淡的線，一點一點整理整體的形狀來
決定構圖。

5 此時再確認！

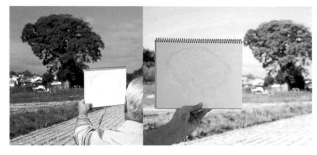

此時先喘一口氣。拿起素描簿，並列在所描繪的樹
木旁來比較看看。

6 描繪枝葉

① 小幅移動鉛筆來描繪枝葉的輪廓。注意不
要變得單調…。

② 內側的枝葉也以大型的塊狀來描繪。以連
接點般的筆觸來描繪。

③ 葉片是一叢一叢茂密的感覺，因此心中想
著「一叢一叢…」來移動鉛筆。

7 再細膩描繪…

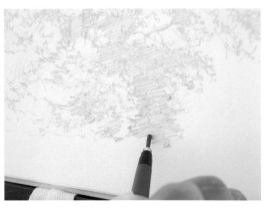

畫入枝葉的樣子。如果也畫出光影分布，即使日照改變也不必擔心。

影並非黑漆漆般的塗滿，而是以能看出場所、形狀大小的程度來描繪。

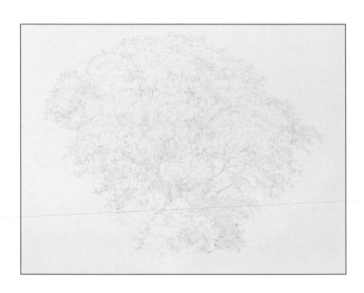

8 鉛筆素描完成→必須確認！

完成鉛筆素描後，先喘一口氣。此時必須和實際的樹木比較看看。

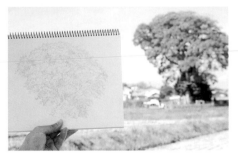

藍＋黃

9 綠的著色

葉片的綠色並非使用單一色的顏料，而是做出變化來著色。這是能夠暢快著色愉悅的階段。

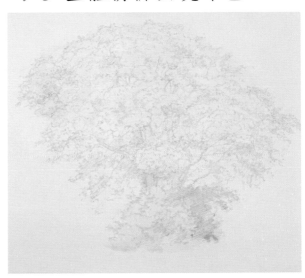

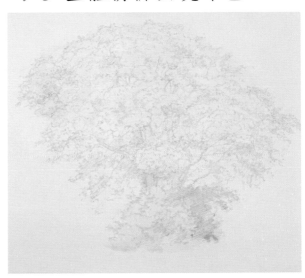

毛尖放大

10 整體彷彿出現綠色…

整體彷彿綠色是擴大的狀態。把這種顏色做為枝葉最明亮部份的顏色，到最後會逐漸變小。

11 混濁的綠？

在調色盤看到一灘綠色混濁的水。雖然在調色盤上看起來混濁，但在白色畫紙上淺淡的著色時，看起來卻是自然美麗的色調。

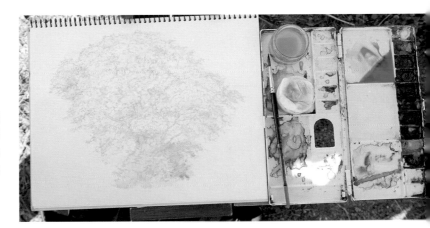

12 一點一點地畫上陰影…

看起來以塊狀膨脹的枝葉與枝葉之間形成陰影。畫出這種影的黑暗，分開描繪每一塊枝葉的形狀。

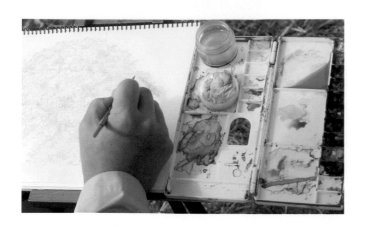

13 重疊塗色畫出陰影

在調色盤出現綠色系以外的藍色系等各種顏色。這些可用來做為黑暗部分的顏色並重疊著色。

14 不使用「黑色」

較多藍＋少量紅紫＋黃

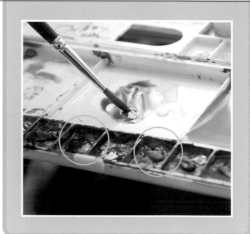

影的顏色彷彿有「發黑」的印象，但不要認為這是「黑」而是以「暗」來表現。葉片的影並不是「黑」，以帶藍色色系感的顏色來描繪，才會有自然的感覺。

15 細部更加陰暗

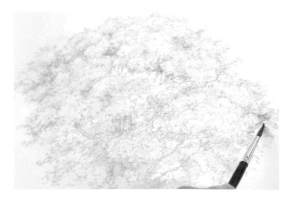

在整體描繪中出現「明亮」「稍暗」「陰暗」等大概三～四階段的層次。

16 枝葉的深處

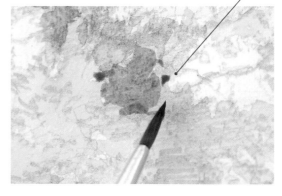

深處的陰暗感也要仔細描繪，前面看起來明亮的枝葉才能展現出來。

毛尖
放大

17 細微的形狀也要
仔細描繪

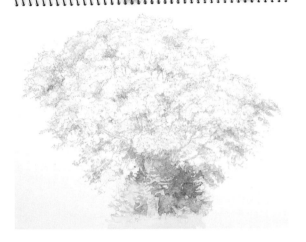

畫出細部細微的形狀就接近完成。描繪細部時不要忽略整體的平衡感，並隨時留意整幅畫的畫面。

在枝葉的深處隱約看到的樹幹或樹枝，不要畫得太濃，使用毛尖慎重來描繪。

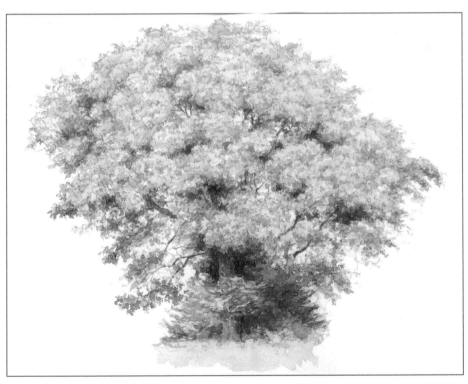

「一棵樹」長野縣佐久市郊外　（SIRIUS水彩畫紙）

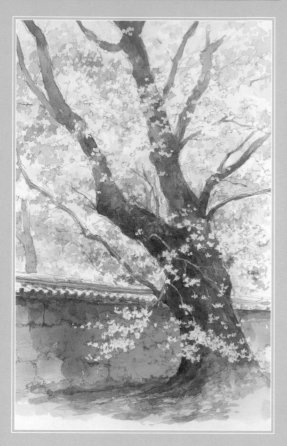

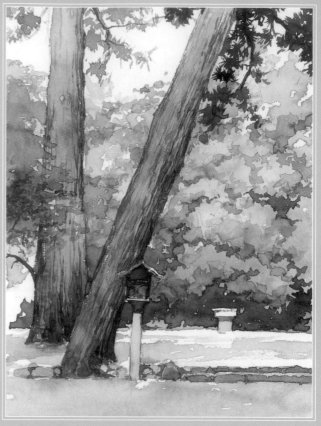

「京都醍醐寺之櫻」

在廣大境內的角落偶然看到的老櫻花樹。對其悠然的姿態深深感動。（SIRIUS水彩畫紙）

「伊勢神宮內宮的神木」

具有絕對性的存在感。依據照片僅用水彩顏料描繪而成。（SIRIUS水彩畫紙）

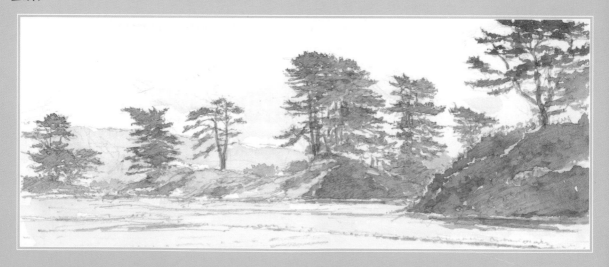

「象潟之松」

在朝霞中浮上淡淡輪廓的九十九島之松。以個性化的形狀排列。（SIRIUS水彩畫紙）

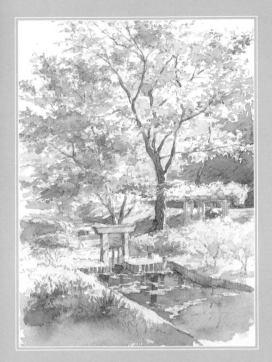

「紅葉素描　小石川後樂園」
以賞楓名勝聞名的小石川後樂園的紅葉。以粗略的著色來活用鉛筆線條。
（SIRIUS水彩畫紙）

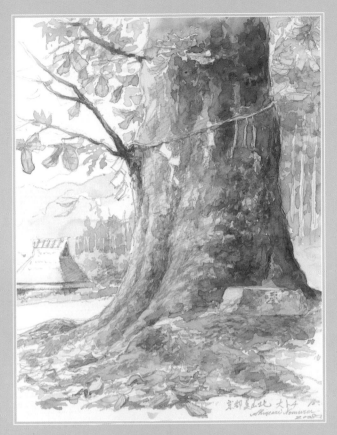

「京都　美山的日本七葉樹」
以茅草屋頂聚落聞名的京都府美山的大七葉樹。這是神木。樹幹富含藻類及菌類的自然生態。

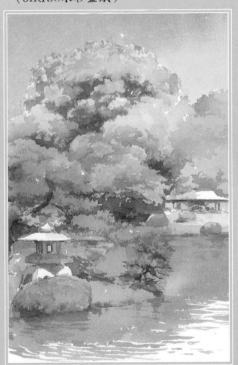

「新宿御苑　僅用水彩顏料描繪而成。石燈籠
　上池塘」　的明亮度是紙張留白不著色。
　　　　　（WATERFORD紙WHITE中紋）

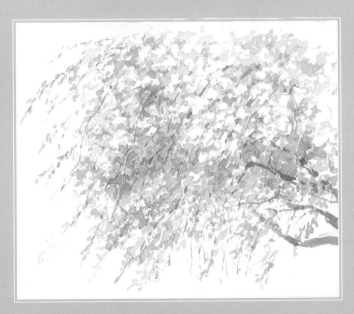

「盛開的　僅用水彩顏料所畫的素描。描繪許多
　垂枝櫻」　花朵強調櫻花盛開時的華麗。
　　　　　（WHITE WATSON）

描繪風景

a motif ## 描繪森林

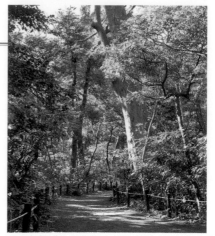

在蒼鬱的森林中畫素描，正可謂享受森林浴。邊聽風聲與鳥鳴邊作畫，就能度過難得悠閒的時光。

在茂密的枝葉間閃爍射入的陽光，意外給人明亮的印象。也把光與影的對比做為題材來描繪。

國立科學博物館附屬自然教育園（東京都港區）

1 描繪何處…

這幅素描是把CANSON KENT板紙放在素描簿上使用。以自製的取景框來決定要描繪的範圍。

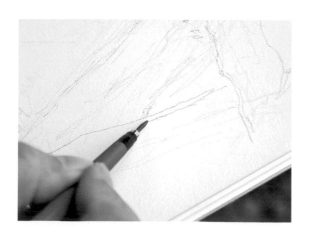

2 樹葉茂密

…不知該從何處下手而感到迷惑。此時可把樹幹或樹枝做為基準，開始描繪概略的構圖。

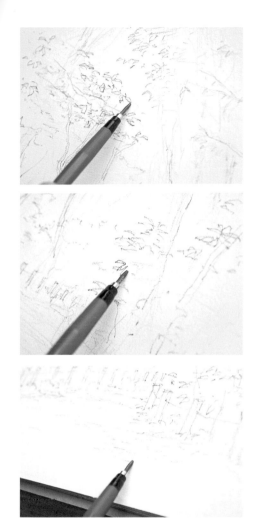

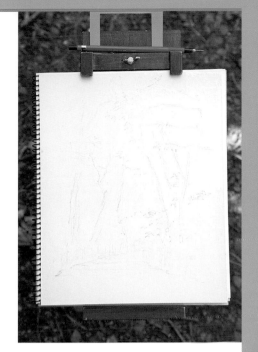

3
前方的樹葉

後方的樹葉因生長茂密不易判別形狀，但前方枝葉的輪廓看得比較清楚。因此出現在前側的枝葉要仔細描繪其葉形，以便和後方做明顯的區別。

4 畫得如何了？

在描繪中偶爾確認自己的畫畫得如何了。如果一直埋首描繪，有可能會陷入其中而看不出來。

6 鉛筆素描完成

5 比較看看…

把畫拿起來並列在實景旁邊比較看看，就能比較出兩者的差異。我建議最好養成這個習慣。

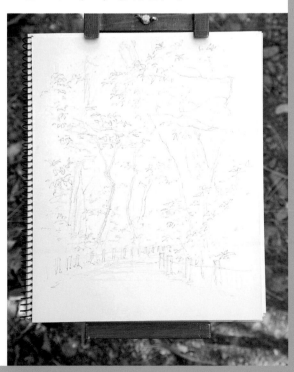

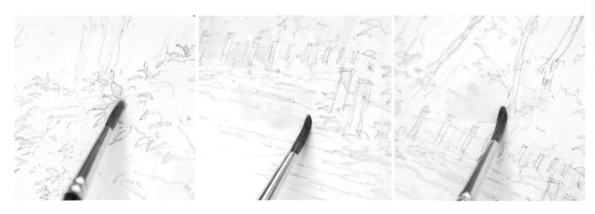

7 開始著色

活用紙張的白色，看起來最明亮的部份不著色，其次從看起來明亮的範圍開始淺淡地著色。從淡色系開始著色的話就不容易導致失敗。

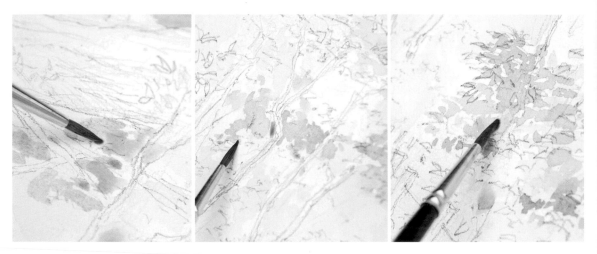

8 活用毛尖

表現樹葉的茂密並不是完全塗掉鉛筆線，而是活用毛尖的筆觸，即使顏料溢出也不要在意，有節奏的著色。

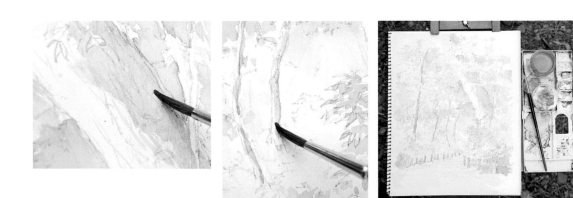

9 淺淡的影

陽光照射到樹幹。背陽側雖暗，但因射入反射光，所以不可以整面塗黑，而是以淡色系來著色。明亮側則不著任何顏色。

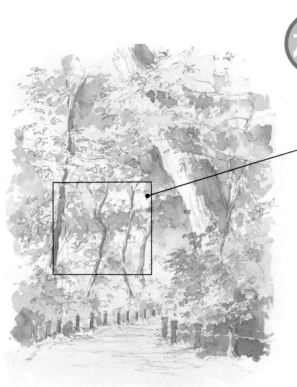

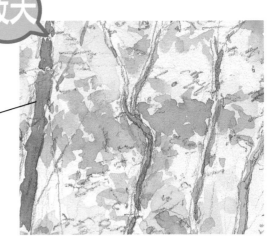

放大

10 白色是光

在紙張各處留下白色不著色,利用紙張的留白表現了從樹葉縫隙射入明亮的陽光。

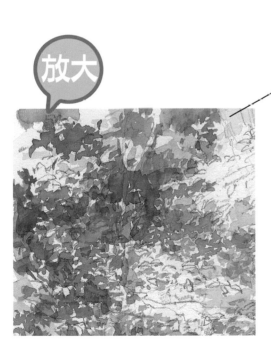

放大

11 零星的重疊著色

在茂密的樹葉中混雜了從縫隙漏出陽光的明亮,因此不要塗滿,而是活用毛尖的筆觸,有節奏的零星重疊顏色。

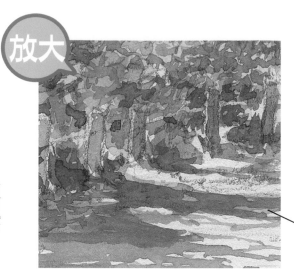

12 小徑上的光影

森林的小徑大致上很平坦，因此利用畫筆的橫向移動來描繪從樹葉縫隙射入陽光的光影。顏色使用帶藍紫色的灰色系較為自然。

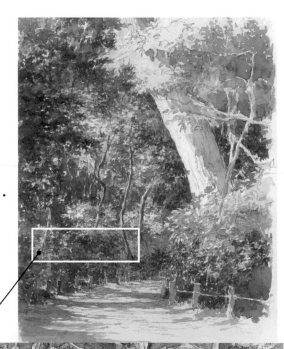

13 描繪茂密的樹葉…

逐漸重疊畫筆的筆觸。但注意不要集中在同一處而變成一片漆黑。

14 樹幹的表面

樹幹的表面有各種凹凸，並非全然一樣。筋狀的凹部也有黑暗的陰影，因此仔細畫入，以表現材質感與立體感。

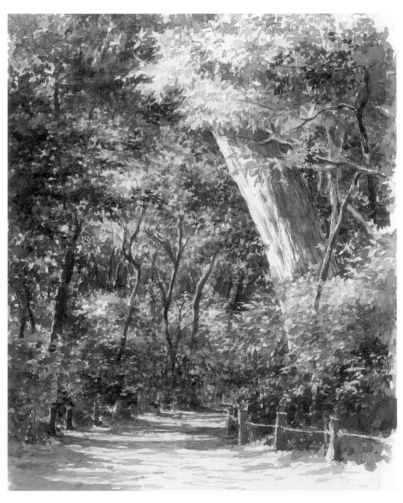

「森林小徑」
（CANSON KENT板紙）

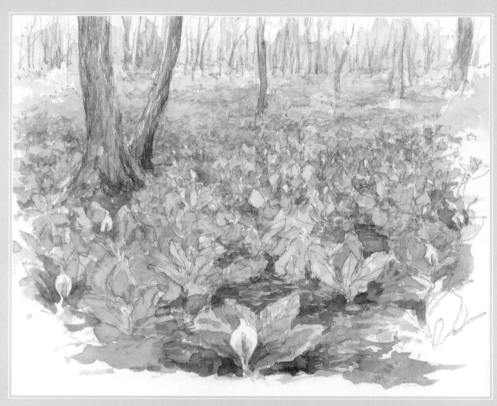

「林間的觀音蓮」 長野縣戶隱高原。觀音蓮的白色是紙張留白不著色。（SIRIUS水彩畫紙）

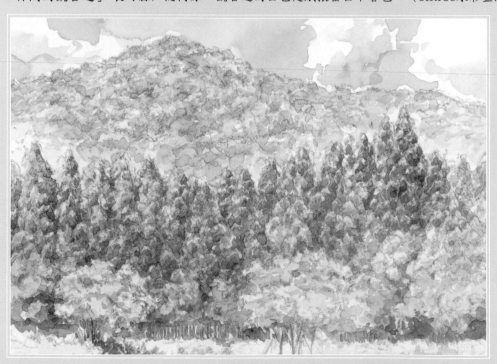

「夏天的森林 京都·嵯峨野」　滾滾茂密生長的樹葉，顯出盛夏的燠熱。
（MUSE SKETCHBOOK M畫紙）

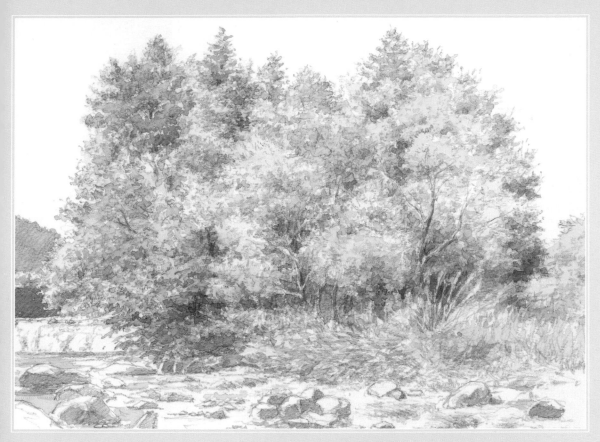

「清流之林」 山梨縣北杜市大武川河畔的樹木是清爽明亮的綠色。 （SIRIUS水彩畫紙）

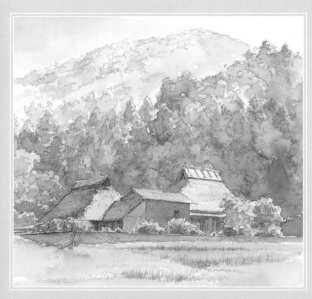

「茅草屋頂
民宅與鄉間
山丘」　廣島縣安芸郡熊野町的鄉間（右亦同）。帶逆光味道的風景以粗略的筆觸來描繪。（SIRIUS水彩畫紙）

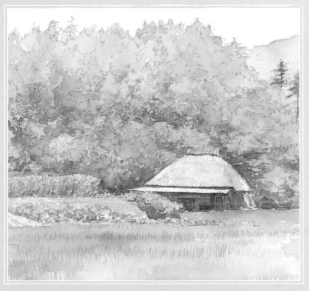

「夏天的鄉間」　染上一片綠色的盛夏風景。注意綠色系著色時不要變得太單調。

描繪風景

a motif 描繪茅草屋頂的水車小屋

把最基本建築物造型的一間水車小屋描繪成圖。注意不要使形狀變得不自然，確認屋頂或屋簷是以何種角度呈現來描繪是祕訣所在。

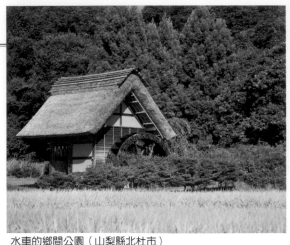

水車的鄉間公園（山梨縣北杜市）

1 並列旁邊看看

畫好底稿後，一定要確認屋頂的頂端或屋簷的傾斜角度。

2 古老民宅的特徵

仔細描繪古老民宅最具特徵性的屋簷下的樑或椽。以稍微歪斜的筆觸比較能凸顯「味道」。

3 雖然是圓弧形…

如果水車用曲線來描繪容易歪斜，因此以直線的筆觸連接起來描繪。

4 呈現木板的味道

柱或橫板也要仔細描繪。但如果把線畫得太清晰，看起來就會像是新的「建材」而失真，因此稍微歪斜也不要緊。

5 茅草屋頂的「紋」

沿著屋頂的傾斜排列短的筆觸。注意不要畫成整然有序的模式。

6 圍籬、稻穗、草

擴大

圍籬的輪廓是以小幅上下移動鉛筆的方式來描繪。

如果從上向下用力描繪，下側就會變得較粗，而有稻子的味道。

如排列稍長的「點」來描繪時，就能表現低矮植栽或草的感覺。

7 鉛筆素描完成

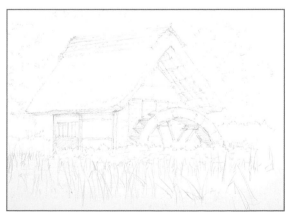

黃＋少量紅紫＋極少量藍

8 板牆的顏色

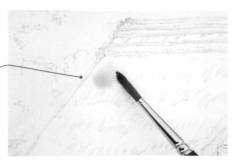

在黃色添加少量紅紫色與極少量藍色來調出茶色系，用水稀釋後從明亮的部份塗起。

9 沾取足夠的水⋯

用稍多的水來溶解顏料，用淺淡的顏料水開始著色。

把稍微不同的顏色在紙上混合調色時，就變成複雜的色調。

10 屋簷下整體黑暗

雖然是塗上稍濃的顏色，但是要注意不要太過於灰暗。

11 細微的部份

仔細塗細部，來表現木造味道的材質感。

12 最暗的陰影

水車的內側頗為灰暗，因此大膽塗上深色系列。

13 明亮的草

相對於看起來灰暗的草，明亮的葉片則是留白不著色。

至於細小的部份，可利用毛尖仔細描繪。

14 保持清潔…

有時會因鉛筆的粉而意外弄髒，使顏色變暗，因此最好事先擦掉多餘的線或筆觸。

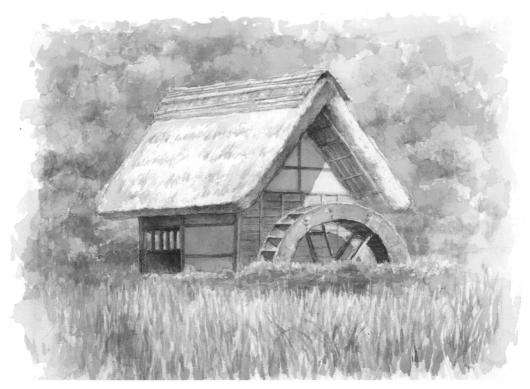

茅草屋頂的水車小屋　（SIRIUS水彩畫紙）

~歐洲的房舍~

Sketch Movie

從我本人以約15秒間隔自動拍攝的照片中，選出可做為主要重點的部份。

鉛筆底稿START→

NOMURA SHIGEARI

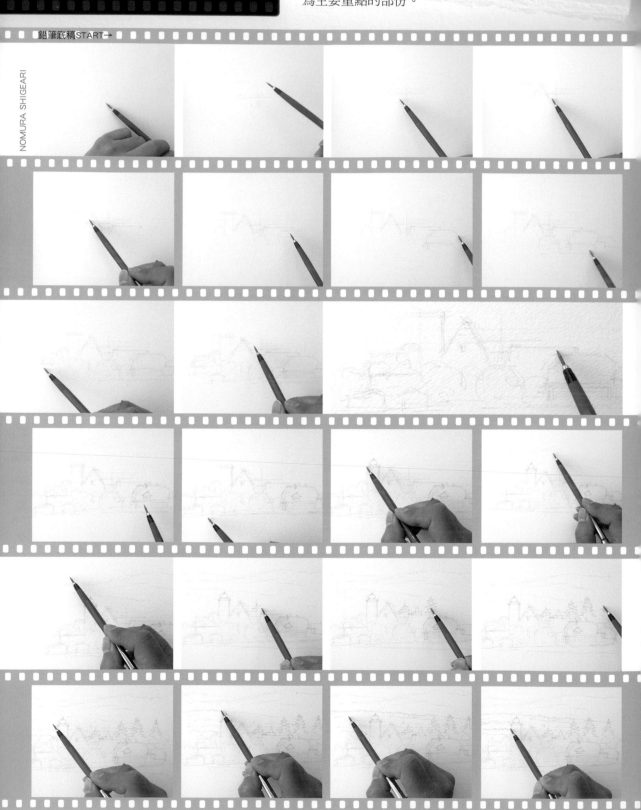

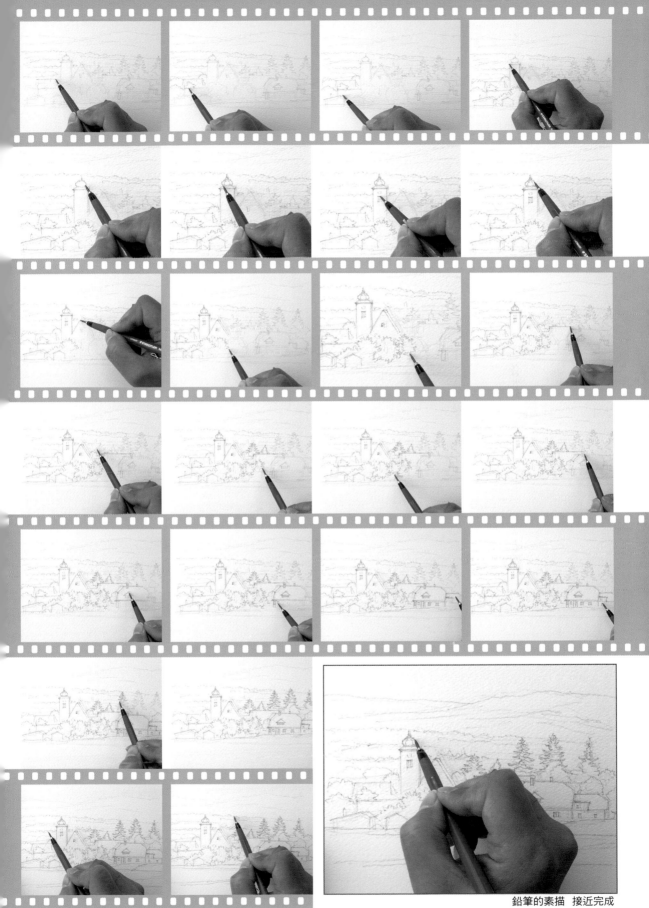

鉛筆的素描　接近完成

73

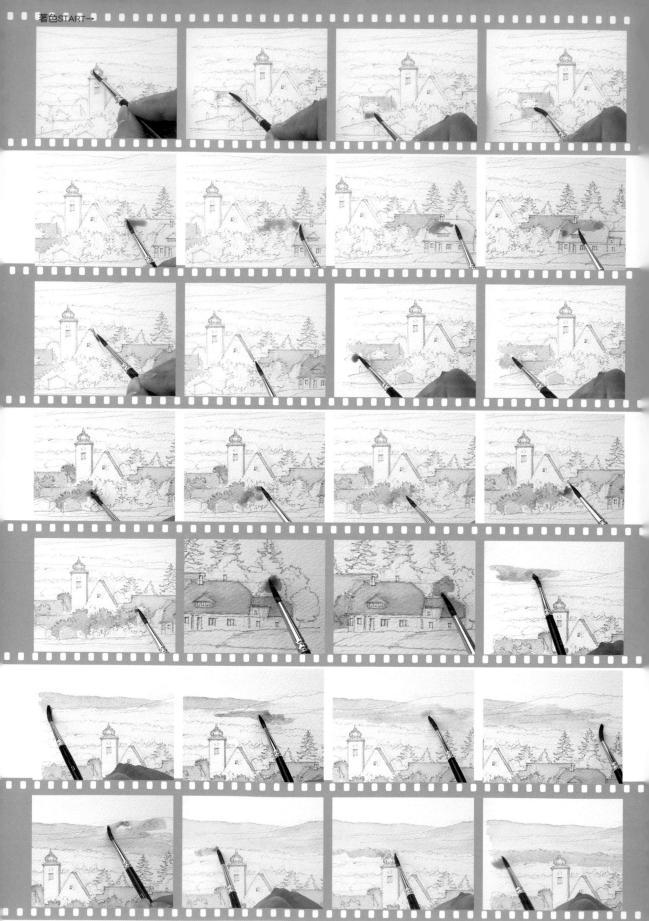

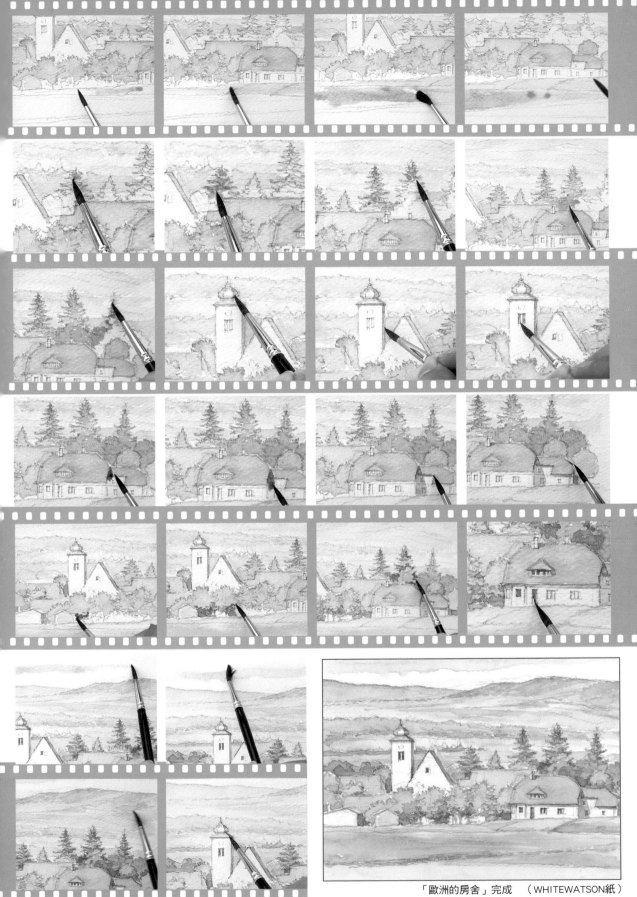

「歐洲的房舍」完成 （WHITEWATSON紙）

過程連拍

描繪風景

a motif # 描繪古老街道

會覺得精緻且複雜的傳統建築物很難描繪。如果想要精確、完整的描繪，必需花費大量的時間，而令人感覺疲累。所以，不如抱持著「反正這只是寫生」、「看起來複雜就可以了…」輕鬆的心態來作畫，這才是享受描繪樂趣的秘訣。

茂田井間的民宿（長野縣佐久市）

1 角度很重要！

建物呈現何種角度也很重要。左邊顯示眼睛的高度（水平線），右邊是確認屋頂頂端的角度。

2 確認完畢之後…

出現整體的輪廓之後再開始描繪細部。中途重複1的動作，確認角度的線是否變得奇怪。

3 水路的石牆

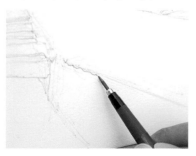
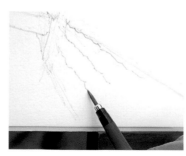
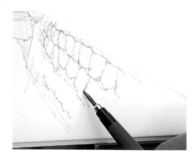

由於石牆的排列不太整齊，因此以四角形為基本，描繪歪斜不規則的形狀。舉例來說，用小的鋸齒形線條橫向來描繪，用不平坦感的線條縱向描繪石牆。

4 細部「呈現」複雜是祕訣所在

「格子」

排列縱線呈現「許多格子」。
但注意不要讓線重疊而變成塗
滿黑漆的「面」，留下一些間
隔。

「板牆」

先用粗的線條開始描繪支撐橫
板的細柱，其次用細的淡線描
繪橫板的接縫。如果用同樣粗
細的線來描繪，就會變成「棋
盤格子」。

「板牆也要立體」

不單只有線條，柱子也是立體
的，因此會有細微陰影的面，
由於橫板的接縫也重疊，因
此下側變暗。畫出這些影的
黑暗，看起來就會像是「板
牆」。

5 以微小的「波形」描繪

磚瓦屋頂的屋簷是以微小的波形來
描繪。遠處畫小波形，前面處畫大
波形，這點很重要。

6 鉛筆素描完成

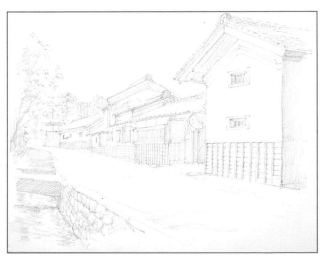

7 白牆是從最淺淡的光影開始著色

向陽側活用紙張的白色，因此從光影的面開始著色。顏色並不是使用灰色，而是塗上土黃色或青紫色系混合調色而成的顏色，才能畫出美麗的光影色彩。

8 屋簷下

在畫紙上將幾種色彩一邊混合調色一邊塗上。但要避免顏色太過濃烈。

9 黑色板牆

因為陽光燦爛而看不見「黑」的色彩。所以塗上能突顯白牆的灰色色系。

10 水渠的水…

11 倉庫側邊的陰影…

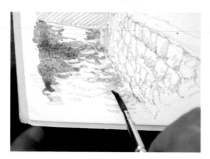
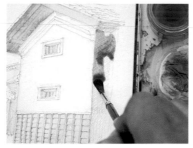
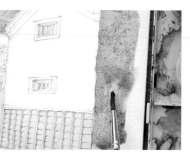
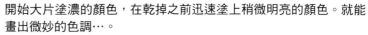

留下光亮的部份不著色，沿著水流的波紋來移動畫筆。

開始大片塗濃的顏色，在乾掉之前迅速塗上稍微明亮的顏色。就能畫出微妙的色調…。

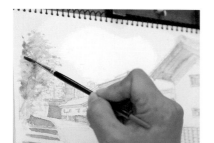
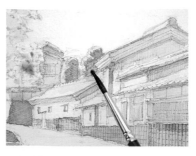

12 樹木的著色…

因有逆光的味道，所以在照到陽光的輪廓附近細微的殘留，塗上稍暗的顏色。

13 一筆塗天空

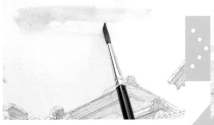

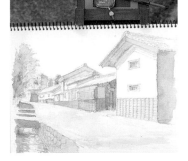

14 何種感覺?

偶爾把素描簿拿遠或自己站遠一點,來確認整體的感覺。

描繪天空的藍色時,如果把畫筆重複幾次著色,就會變得不均勻,因此要一口氣著色。

留出間隔塗上藍色,留白的空隙有如天空的雲朵…。

藍色的一端在乾掉之前用水暈染暈開,就會變得「清爽」。

滯留的藍色的水用毛尖沾取。

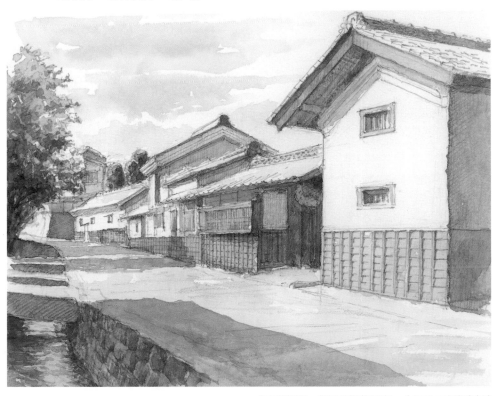

「古老街道・茂田井間的民宿」(SIRIUS水彩畫紙)

描繪歐洲的街道

a motif

－使用代針筆－

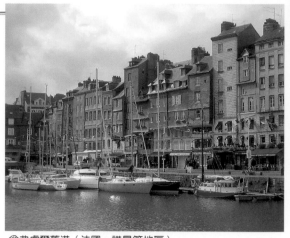

依據在旅遊地區的素描或照片,重新畫成畫也是一種樂趣。旅行中在當地沒有太多時間而無法仔細描繪的風景,回到家就能花時間仔細描繪,邊畫邊回憶是享受素描的人才享有的特權。

翁弗盧爾舊港（法國、諾曼第地區）

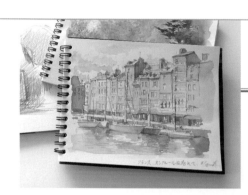

準備在旅遊地區所畫的素描或所拍的照片…

在旅遊地區所畫的粗略速寫,是充滿當地臨場感重要回憶的作品。如果能也在作畫的地點拍攝照片就更棒了。回家後再依據這二樣資料來仔細描繪。

1 在畫面的中心作記號

把上下、左右的中心位置在畫面的某一處輕輕作上記號。同樣也估計照片的中心位置。

2 水平線與建築物的傾斜

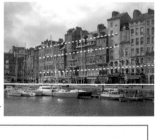

照片中的水平線以實線表示。並排的建築物並非從正面來看,因此用虛線表示的傾斜角度。

3 從基準的建築物畫起

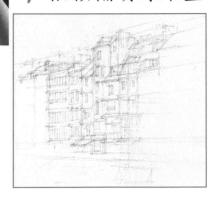

畫輔助線,以便描繪建築物的傾斜角度。

從中心附近的建物以淺淡的線開始描繪,然後以這個建築物為基準進行描繪。

4 依賴輔助線來畫

沿著淺淡描繪的輔助線的角度來描繪建築物的形狀。

5 窗或屋頂

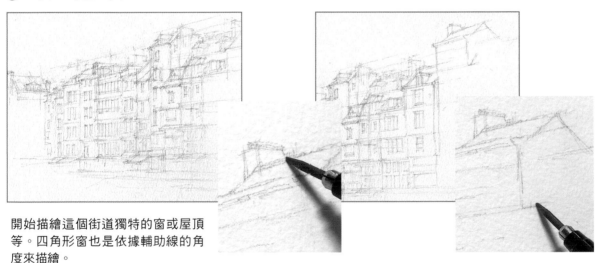

開始描繪這個街道獨特的窗或屋頂等。四角形窗也是依據輔助線的角度來描繪。

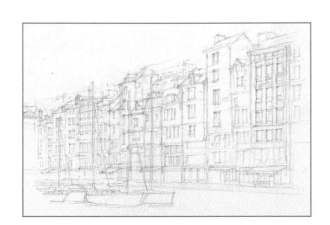

6 用鉛筆描繪的底稿

仔細確認垂直或水平、屋頂或窗的傾斜角度是否畫得不自然。

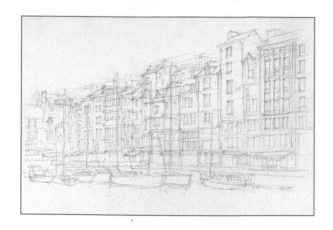

7 鉛筆的底稿完成

確認各個角度或平衡，如果有不自然的地方，要毫不猶豫地開始修改，完成底稿。

8 開始用代針筆描繪

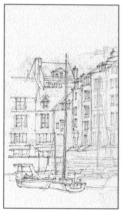
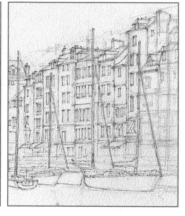

用代針筆從左側開始描繪鉛筆線。注意不要把線條畫得太過單調，迅速移動代針筆來畫長的直線。

9 描繪細部的形狀…

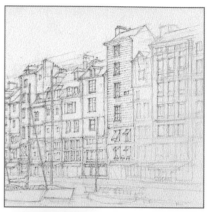

鉛筆未描繪的細部形狀也以代針筆來描繪。注意壁面接縫傾斜角度的變化。

10 水面…

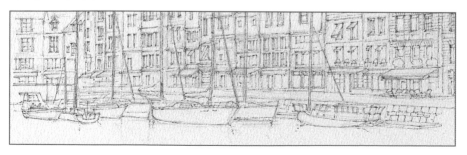

水的波紋是以水彩顏料來描繪，因此用代針筆描繪帆船倒映在水中的倒影即可。

11 整體用代針筆畫完之後

擦掉鉛筆線。

滾動軟橡皮擦。

這是擦掉鉛筆線之後的畫面。代針筆的線清晰可見。

12 用代針筆做最後修飾

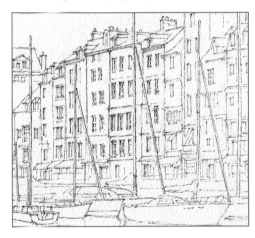

窗框或希望強調的部份,用代針筆重疊畫線。

13 細部的修飾

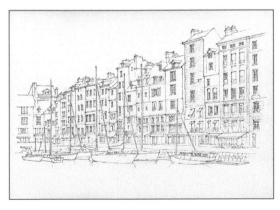

複雜的部份,在代針筆的描線中畫入短的直線,看起來就會「逼真」。

14 代針筆畫完成

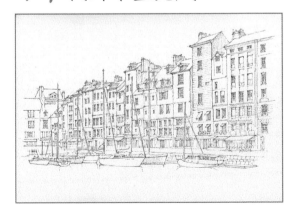

代針筆描線的粗細固定,因此適合用來表現直線的風景或複雜的圓形。

15 開始著色

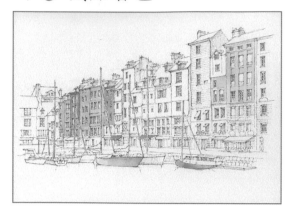

從看起來明亮鮮豔的部份開始著色。從未混濁的顏色塗起。

16 顏色要有變化

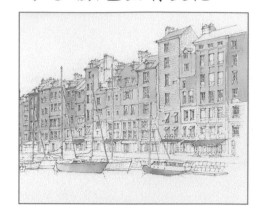

建築物的顏色有微妙的差異,因此把顏色一點一點作出變化分開著色。

17 塗影

為了表現和明亮部份強烈的對比,背光側建築物的那一面要塗上暗色。

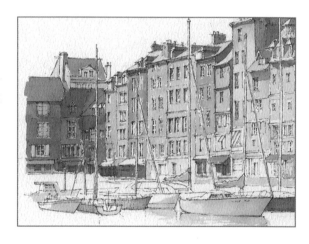

18 沿著波紋描繪

水面是沿著搖晃的波紋仔細移動毛尖來描繪。晃來晃去的…。

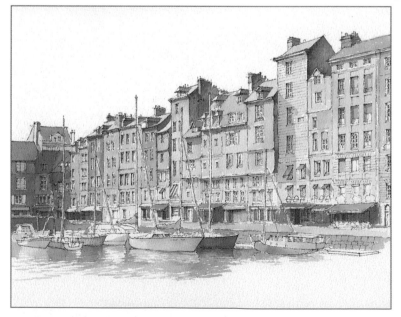

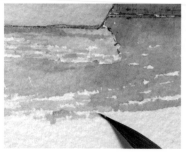

19

仔細描繪細部

仔細塗有特色的窗或屋頂細部的形狀。不慌不忙的著色很重要。

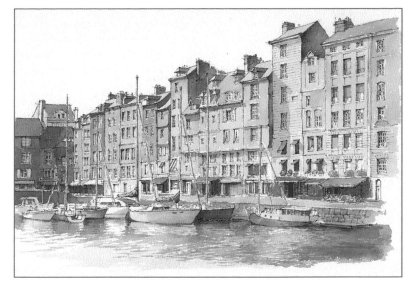

20 表現天氣…

描繪天空，就能表現出當時的天氣。了解天氣也能感染空氣的感覺。

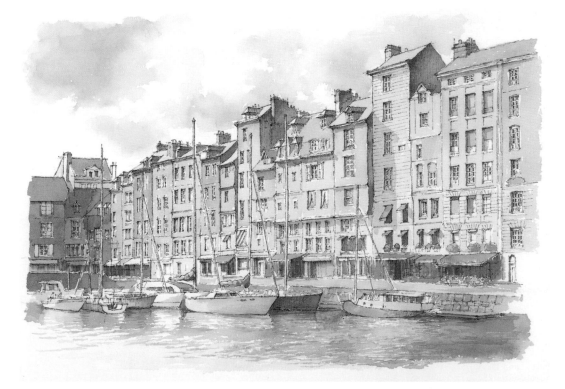

「歐洲的街道‧翁弗盧爾舊港」（ARCHES紙細紋）

學習素描一定要記住的遠近法
遠處小、近處大、仰望的形狀與俯瞰的形狀

不需要把素描必須表現的遠近法想像得太難。也就是說，在任何人的眼裡「看起來都是這樣的」。可是令人感到焦躁的是，眼睛所看到的景物卻很難傳達到那隻作畫的「手」。不過，只要了解以下幾項訣竅，就能夠輕鬆作畫嚕！

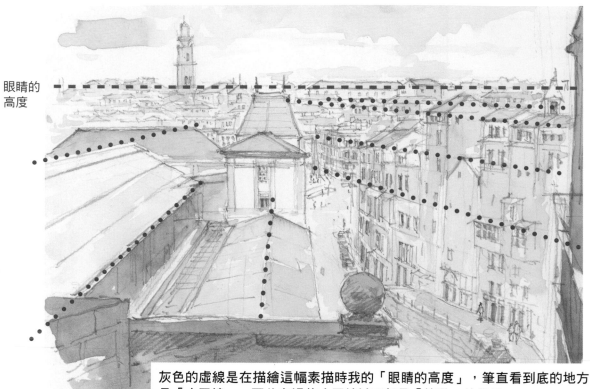

眼睛的高度

從波爾特的聖賓特車站背面眺望／葡萄牙（COTMAN水彩紙）

灰色的虛線是在描繪這幅素描時我的「眼睛的高度」，筆直看到底的地方是「水平線」。因此在這條水平線以下都是「俯瞰」的風景。
此外，如紅色虛線所示，風景的形狀指向遠處就變窄（縮小），亦即越接近前面就越廣（擴大）。

建築物的觀看方法1

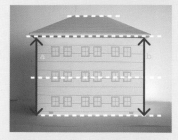

在正前面舉凡屋頂的頂端、屋簷、窗等看起來都是平行的，a、b的長度也相同。

從左側面開始觀看，各面看起來變傾斜，b、c看起來比a短。

更靠左側觀看，各面的差距看起來更大。

眼睛的位置和地面相同

水平線
眼睛的高度

眼睛的位置在2樓窗附近

水平線
眼睛的高度

水平線
眼睛的高度

眼睛的位置在屋簷附近

眼睛的位置在屋簷上方

從上依序改變眼睛觀看的位置時，如同黃色實線所示，各個傾斜角度也會跟著變化。

二樓的屋簷看起來像呈「ヘ」字形傾斜。

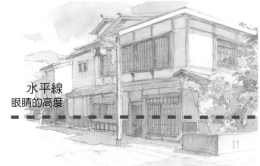

水平線
眼睛的高度

屋簷呈現「仰望的形狀」

地基附近和屋簷呈相反的角度。翻轉的境界是「水平線」，相當於描繪這幅畫時我的眼睛的高度。

這是和緩的下坡，因此水平線比左右牆壁的頂端稍下側俯瞰的部份還要多。

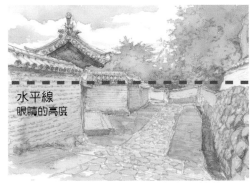

水平線
眼睛的高度

石坂路的寬度在前面看起來寬，越往後面看起來越窄。

注意側面牆壁的寬度！

縱深側的牆壁容易畫得太長。如左右的圖式所示，只要記住寬度看起來狹窄就很容易描繪。

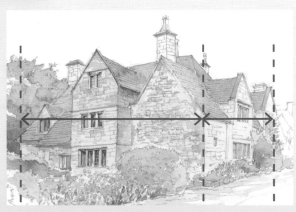

a motif 描繪山 1
從清里高原眺望赤岳

山因山頂部的形狀容易吸引人目光,以致於容易把形狀畫得太尖,要不就是把山谷或山脊的紋路、岩壁等全部畫進去,而變成一幅平板的作品。描繪時最重要的是不時留意整座山的曲線來描繪。

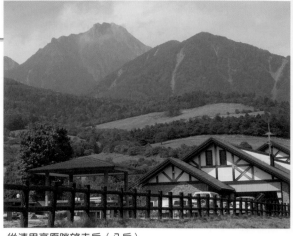

從清里高原眺望赤岳(八岳)

1 大幅移動鉛筆

使用淡的長線概略連接稜線來描繪「山峯」。想像用包巾包裹這座山會變成什麼形狀來描繪單純的形狀為祕訣之所在。

2 小幅移動來描繪前側的山

前側的山看得到稜線的樹木,因此一點一點地小幅移動鉛筆來描繪。如此就能呈現出和描繪岩山稜線的尖銳筆觸之間的差異。

3 一點一點、一叢一叢地…

表現帶圓弧形樹形的密集度是以「一點一點」「一叢一叢」的感覺移動鉛筆來描繪。

針葉樹是「鋸齒形…」。

針葉樹的枝葉是橫向突出變形的三角形。

4 細短有力

岩山的山谷或斜面給人堅硬銳利的印象，因此鉛筆的筆觸也以重疊細短尖銳的筆觸來描繪。有樹木的部份相對是柔和的印象，因此使用弧形的筆觸。

5 加強描繪谷底

 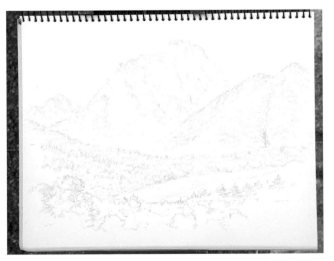

把接近山谷谷底的部份設想為陰影，稍微加深筆觸描繪。

鉛筆素描完成

6 藍紫色系

藍+紫紅

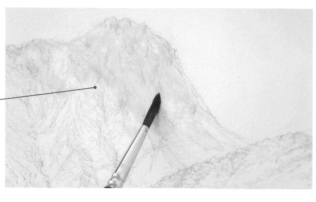

晴天時的高山，基本上是以藍紫色系的顏色開始著色。

7 赤岳

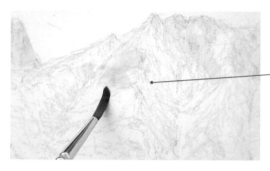

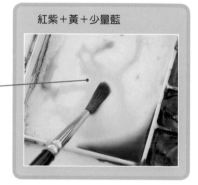

紅紫＋黃＋少量藍

山的地表看起來略帶紅色，因此以紅紫色系的顏色重疊著色。

8 活用毛尖

整片森林的斜面，則是利用毛尖一點一點地帶節奏感般的方式來著色。

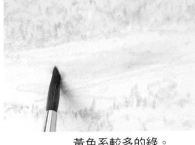

黃色系較多的綠。

9 充滿綠意

除了赤岳以外，使用各種綠色系的顏色，著色時注意不要變得太過單調。

帶藍色感的綠。

接近淡藍的綠。

把毛尖弄尖畫較深的綠。

枝葉的光影使用藍綠的深色。

樹木的光影是混合藍紫的綠。

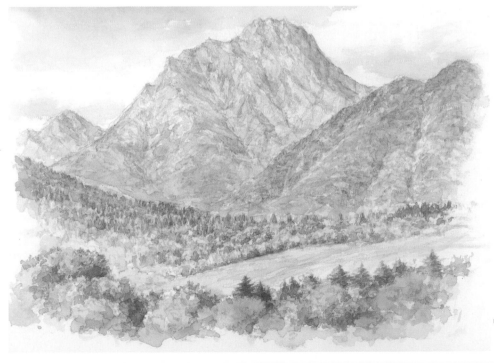

「從清里高原眺望赤岳」
（SIRIUS水彩畫紙）

描繪風景

a motif

描繪山 2

用三原色描繪「穗高連峰」

趁冬季封山之前，在美麗的大晴天描繪上高地的穗高連峰。落葉松的黃葉豔麗輝煌令人目不暇給。僅用紅紫色、藍色、黃色等三色來描繪。

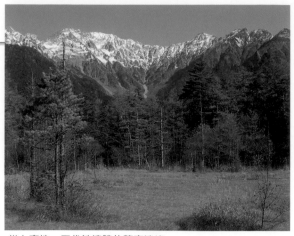

從上高地、田代池遠眺的穗高連峰

1 從容不迫…

不要過度凝視連峰的頂端，概略地描繪稜線的形狀。

2 如刻畫般

岩壁的斜面是以刻畫般的筆觸來描繪。

3 此處也以直線描繪

落葉松的森林與濕原的境界也以淺淡的線概略描繪。

4 構圖的中心部

在正中心部的邊緣看到岳澤的山谷，因此可做為整體山形的基準。

5 概略的構圖

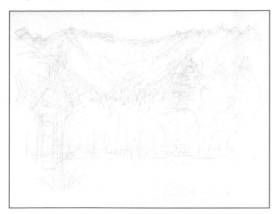

以淺淡描繪幾條「猶豫不定的線」集合畫出概略的構圖。

6 由此開始明確描繪…

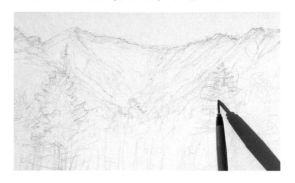

7 逐漸確定山形…

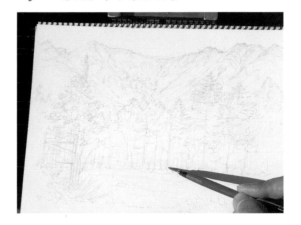

出現概略的構圖之後，一點一點地逐漸確定山形。

8 構圖變得明確

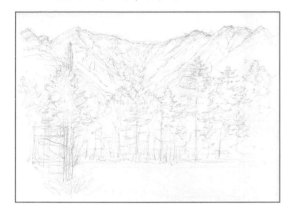

淺淡「猶豫不定的線」逐漸變成明確的描線。

放大

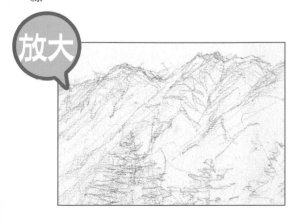

以短而小幅的筆觸描繪的岩壁。

9 鉛筆底稿完成

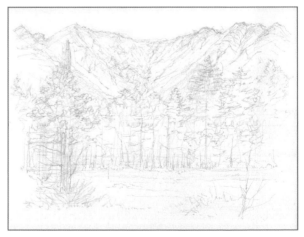

加畫濕原或岩壁的小山谷或山脊的形狀。

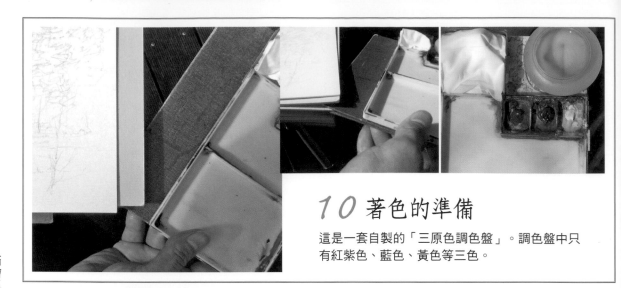

10 著色的準備

這是一套自製的「三原色調色盤」。調色盤中只有紅紫色、藍色、黃色等三色。

11 山的地表⋯

紅紫色加上藍色,以稍帶紅色的淡紫色系開始著色。

紅紫＋藍

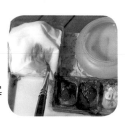

用衛生紙來調節水彩筆水量的多寡

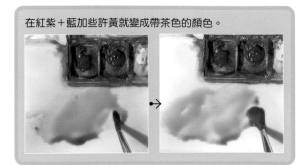

在紅紫＋藍加些許黃就變成帶茶色的顏色。

在先塗好的紫色系顏色上重疊帶茶色的灰色色系。

12 新雪

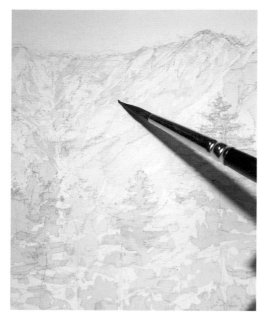

位於連峰頂端附近的新雪是活用紙張的
白色，因此留白不著色。

14 明亮的樹幹
也留白不著色

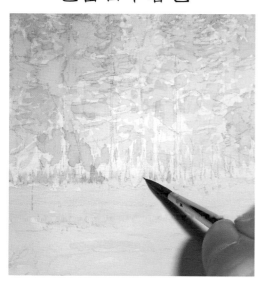

描繪濕原的草或森林的暗處時，看起來明亮
的樹幹留下不著色。

13 落葉松

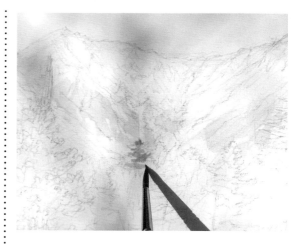

黃葉的落葉松是以紅紫加上黃色的橙色系開始著
色。

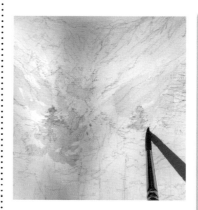

以下側的調色盤來調
紅紫＋黃

注意不要讓紅紫色變
得暗濁。

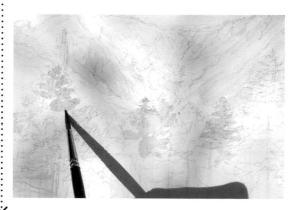

常綠樹的綠色也從明亮鮮豔的部份開始著色。

15 樹幹的顏色

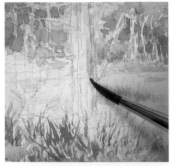

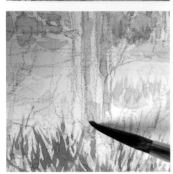

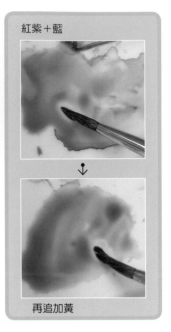

紅紫＋藍

↓

再追加黃

從樹幹背光的那一側著色，而照到陽光的部份細細留下不塗。

16 落葉松的枝葉

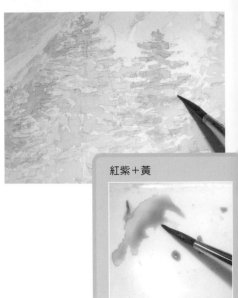

紅紫＋黃

枝葉的下側變成影而稍暗，因此重疊稍濃的顏色。

著色的進行情況

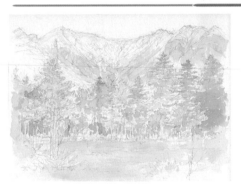

整體施以淺淡著色的階段。

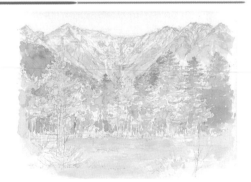

深色系重疊著色，突顯雪的純白的階段。

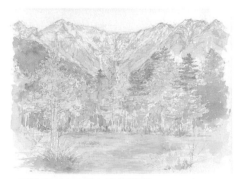

開始加強岩壁陡峻的階段。

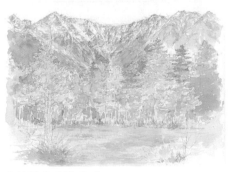

山的地表大致完成。

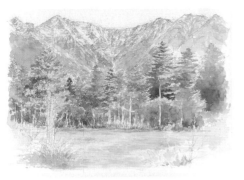

逐漸出現樹木明暗差異的階段。

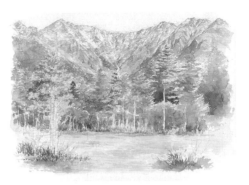

開始描繪濕原的草地。

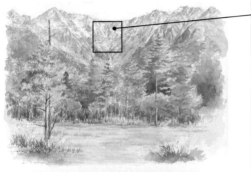

描繪樹木的樹幹，在山的地表的岩壁上
重疊描繪。

放大

「穗高連峰・從上高地田代濕原遠眺」（CANSON KENT板紙）

※照片是作者拍攝

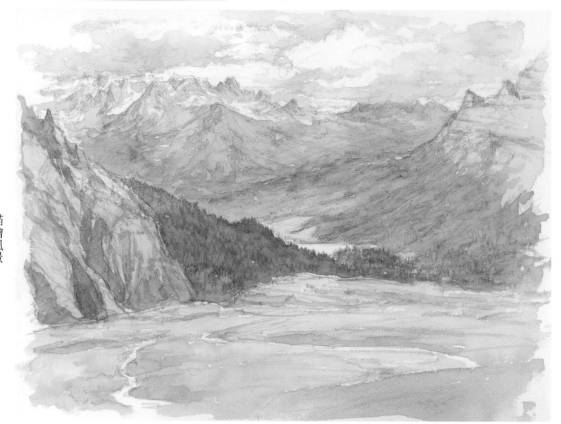

「多羅米迪的山巒」（義大利） 從杜雷奇梅峰的奧隆索小屋描繪米蘇利那湖。

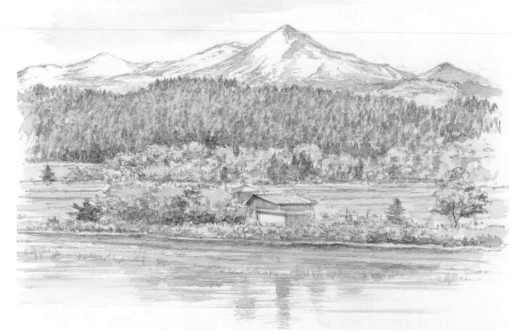

「從奧入瀨町描繪北八甲田連峰」 在山麓的鄉間開始播種的時期，北八甲田連峰遍佈著尚未融化的雪。

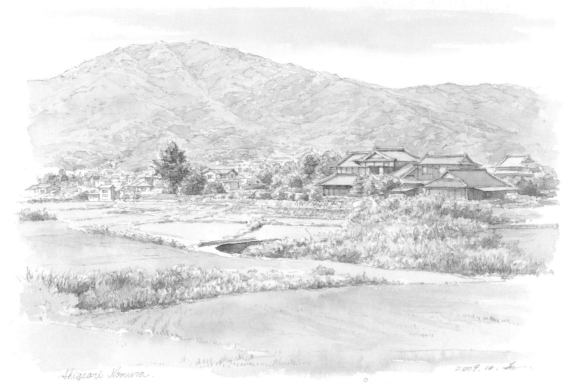

「鄉間夏天的山岳」　水田旱田及山都一片綠油油的廣島縣熊野町的夏天。
石州瓦的紅屋頂令人印象深刻。

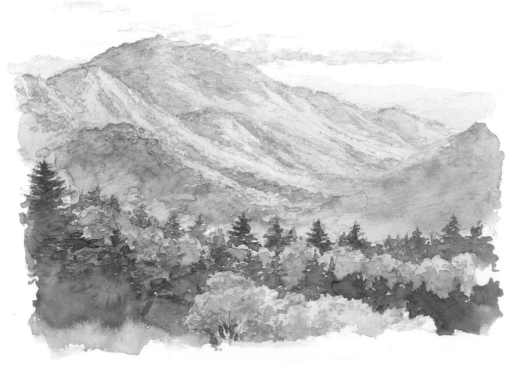

「從西穗高口遠眺的燒岳」　接近夕陽西下燒岳的景緻。從西穗高口描繪
新穗高口纜車。

※4幅均使用SIRIUS水彩畫紙。

描繪風景

a motif 描繪溪流 1
「尾白川溪谷」

遠近馳名的尾白川溪谷，高透明度的溪水與白色岩石所形成的風景充滿清新感。我坐在大岩石上完成了這幅素描。

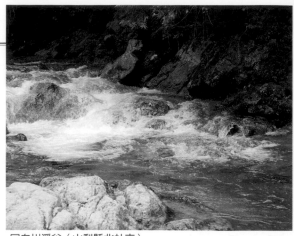

尾白川溪谷（山梨縣北杜市）

1 決定構圖

使用取景框尋找作畫的地點，決定以濺起白色波浪的急流為主來描繪。將取景框內所看到的景色做為基準開始描繪。

2 描繪岩石

水流經岩石之間的縫隙流下，因此先從不動的岩石形狀開始描繪。以直線的筆觸如切割般移動鉛筆。

3 水流湍急而淺起的水花

因岩石的高低差而濺起水花，因此以凌亂的小筆觸來描繪這個部份。

4 短小且湍急

相互碰撞激起的波浪，以短小的筆觸稍加力道來描繪。

5 描繪岩石

以描繪周圍的岩石或其光影的陰暗程度來表現激起白色泡沫的溪水。

7 深處畫暗

水的深處看起來比較陰暗，因此要重疊描繪比周圍稍微深的顏色。

6 慢慢地

流下的水先變成灘。再慢慢描繪波紋。

8 拉遠來比較看看

概略描繪後，把素描簿拉遠和實景比較看看。

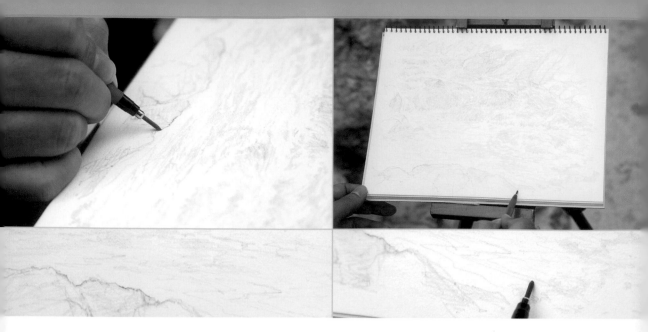

9 岩石要確實描繪…

巨大凹凸不平的岩石，緊緊握住鉛筆以強而有力的線條來描繪。心中同時念著「凹凸不平」…。

10 前面岸邊也不要忽略…

強弱的差異能強調遠近感，因此前面岸邊的岩石也要確實描繪，不可偷懶。

11 尖銳的岩石要畫出疼痛感

一碰撞就令人感到疼痛的岩石，以直線的筆觸尖銳描繪岩石銳角的形狀。

12 立體感

明確描繪岩石看起來陰暗的部份，就能強調立體感而顯出存在感。

放大

放大

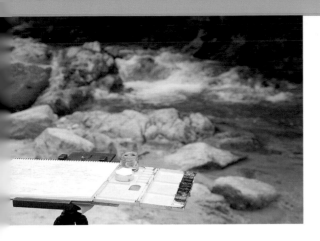

13 開始著色

從河底的顏色或能看到倒映出周圍顏色的和緩慢水流的部份開始著色。

藍＋黃

14 一部份留白不著色與混合調色

呈現白色的波紋，部份留白不著色。看起來複雜緩慢水流的顏色，則在紙上混合調入幾種顏色來顯出深度。

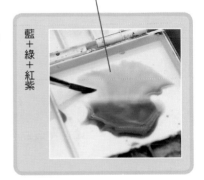

藍＋綠＋紅紫

15 滑溜的水

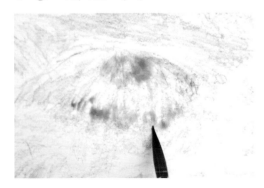

在岩石上順勢滑溜的水，以細的筆觸描繪岩石的顏色，白色部份則是留白不著色。

16 白色波浪不著色

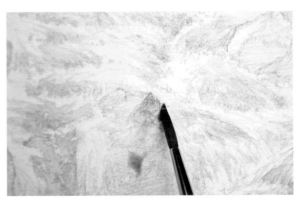

湍急的白色波浪不塗任何顏色，而是在周圍的岩石等處著色以襯托出白色。

著色的流程

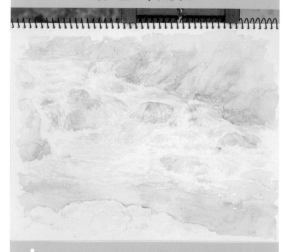

↓ 在整體淺淡地分散各種顏色的狀態。

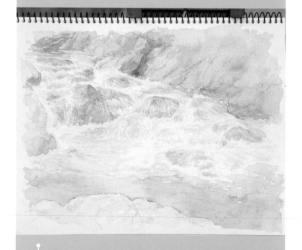

↓ 開始在岩石的陰影等陰暗的部份重疊著色。

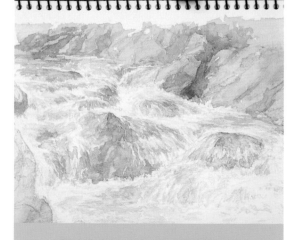

白色波浪的部份留白不著色階段。

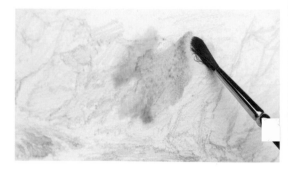

17 岸邊的岩石表面

在茶色系中混合調入其他的暗色系。

18 岩石的裂縫…

細緻的裂縫看起來像是陰暗的黑影，因此稍微重疊深色系。

19 岸邊的水花

岩石側的顏色是以小幅凌亂來著色，白色形狀部份則留白不著色。

20 清晰可見的岩石

在緩慢的水流中，水面下的岩石清晰可見。一面描繪波紋，一面重疊岩石的顏色。

21
白色顏料登場

最後白色波浪微微濺起水花的白色部份，則加強「白色顏料」為重點，即完成了本幅畫作。

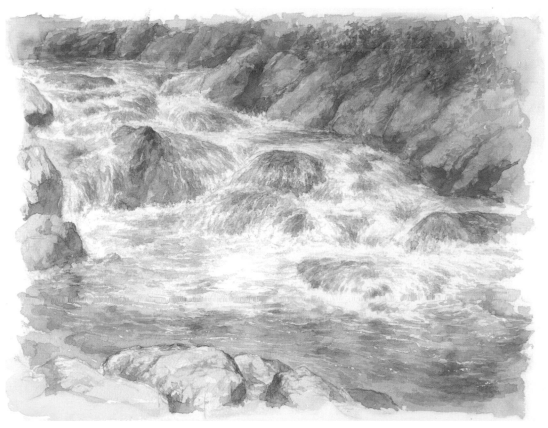

「尾白川溪谷」 （SIRIUS水彩畫紙）

描繪風景

a motif
描繪溪流 2
僅用顏料描繪「奧入瀨溪流」

這幅畫不用鉛筆打底稿，而是直接用水彩顏料描繪。這種方式需要更全神貫注，但顯色美麗能享受盡情作畫的樂趣。而且也可做為熟悉顏料的一種練習方式。

奧入瀨溪流（青森縣）

抱著挑戰看看的心情⋯

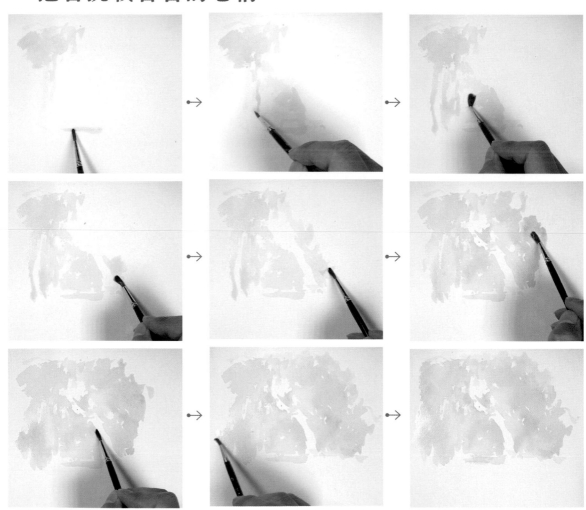

1 使用淺淡的顏料比較安心

把綠色顏料淡化稀釋開始概略打底稿。使用水彩顏料時，用淺淡的顏料開始著色就能降低失敗的風險。至於純白的部份或看起來最明亮的部份則留白不著色。

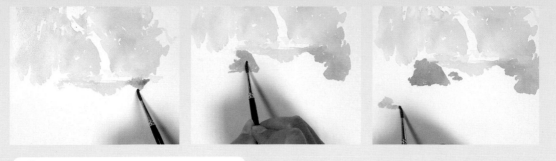

2 岩石或草

描繪白色波浪以外的部份來逐漸表現水流的狀態。

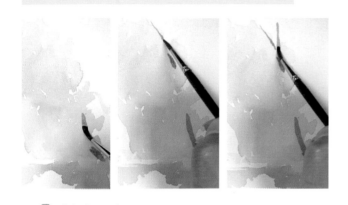

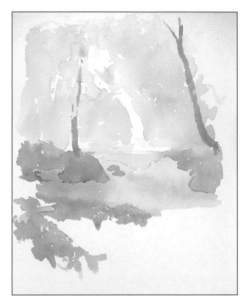

3 做記號…

描繪樹幹或樹枝使構圖與水流的狀態變得更加明確。

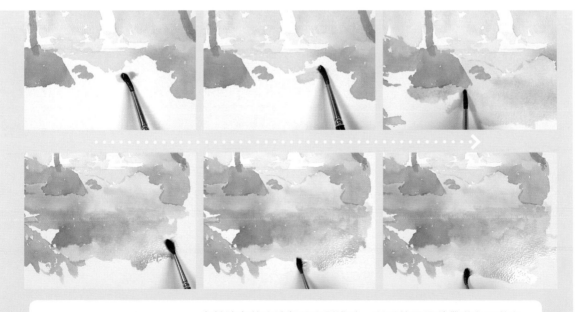

4 將水流著色

由於湍急的水流部份光影淺淡,所以使用了稍帶藍色和綠色的灰色色系顏料,將其混合調色之後大幅度的著色。不必太過於強調重現原色,以搭配亮麗的色彩為目標。

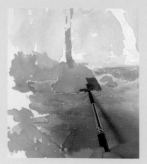 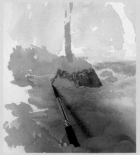 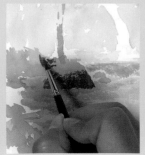 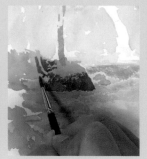

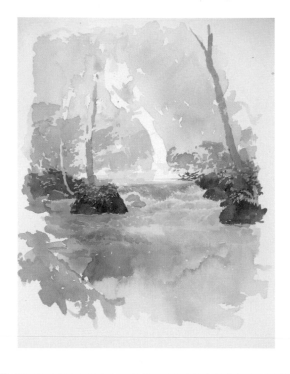

5 草留下一部份不著色

岩石上的草,稍微留下一部份不著色。

6
呈現
立體感…

岩石的黑暗面重疊著色,來強調立體感。

7 樹幹也不著色…

樹木纖細的樹幹也不著色而以背景森林的綠色來表現。慢慢仔細的描繪。

 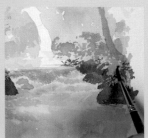

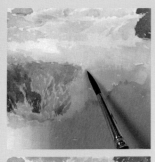
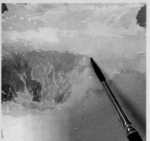
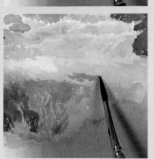

8 描繪水流

水流也有明暗的差異。看起來灰暗的部份，一點一點地將灰色系的顏料重疊著色來表現流動水紋。

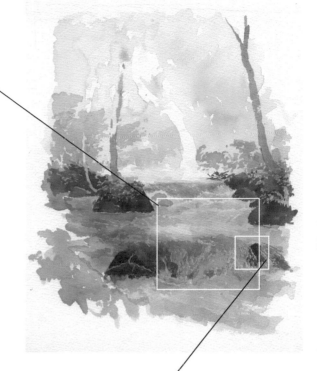

9 細微的形狀

利用稍微移動顏料著色的手法，表現出細微的間隙。

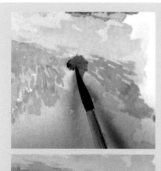
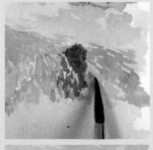

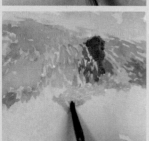
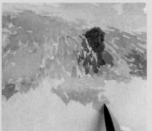

10 把毛尖弄尖

只要在水流之間凸出的岩石上著色，就可以表現出水流動的狀態。

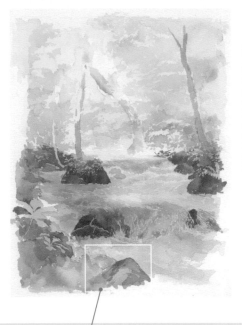

11 在周圍著色

如同將葉片包圍般的在它的周圍著色,突顯葉片的形狀。

12 混合調色…

長青苔的岩石,以茶色或綠色顏料的混合調色來表現。

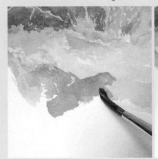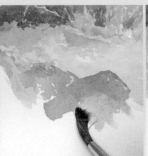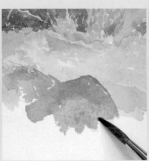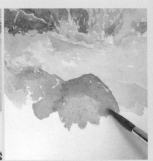

13 小而細

相較於深處的綠葉,接近前方枝葉的形狀,則以毛筆最前端的部位以小而細的手法點上小點點。

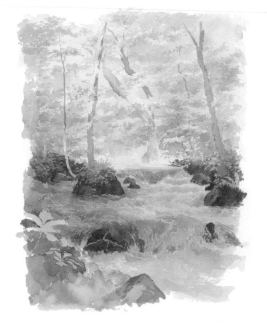

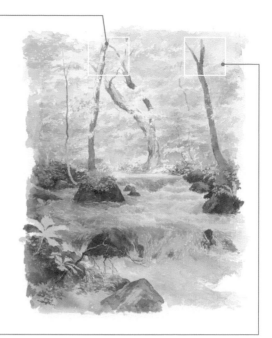

14 樹幹的陰影

樹幹或樹枝也是立體。陰影等暗部重疊著色來表現圓柱狀的立體感。

15
描繪背陽處的樹幹…

陰暗處僅以帶狀圖形重疊著色，就能表現出立體的形狀。

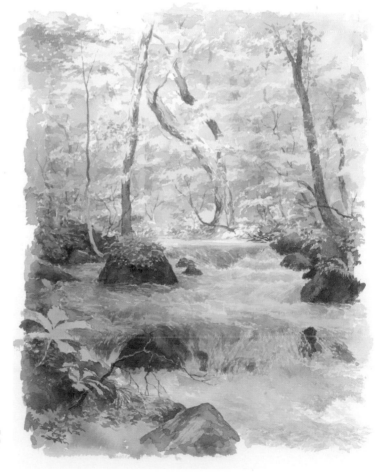

「奧入瀨溪流」
（ARCHES紙細紋）

※照片是作者拍攝

各種水景的寫生範例

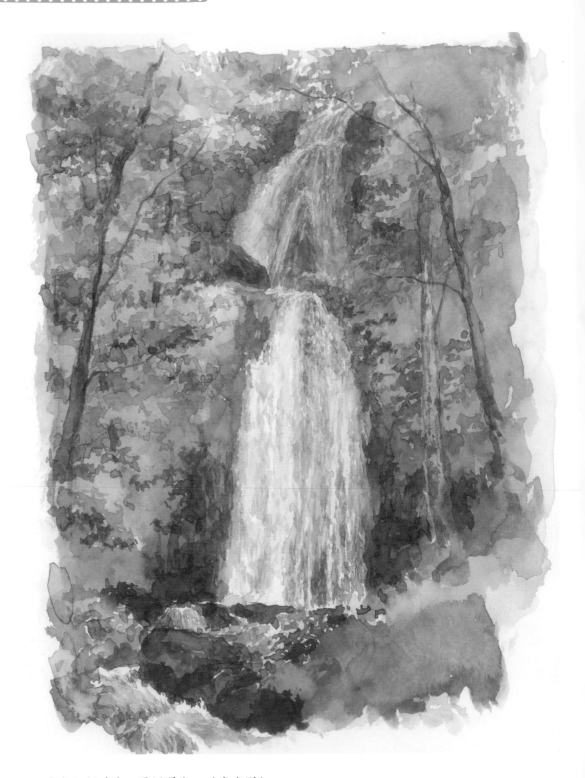

「奧入瀨溪流　雲居瀑布」（青森縣）
奧入瀨溪流沿岸的大型瀑布之一。白色部份是紙張的底色。（FABRIANO紙STUDIO）

「五浦海岸」（茨城縣）
太平洋大浪拍打的海岸。僅用顏料描繪而成。（WATERFORD紙WHITE中紋）

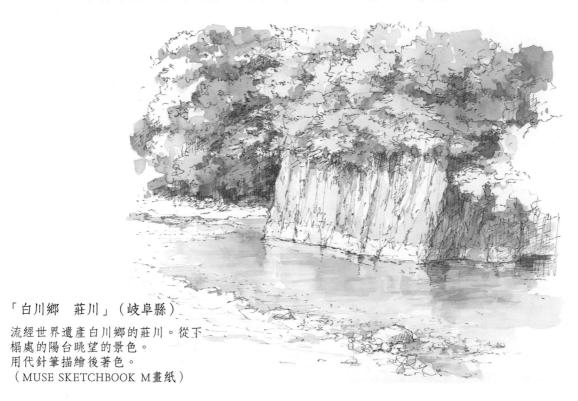

「白川鄉　莊川」（岐阜縣）

流經世界遺產白川鄉的莊川。從下
榻處的陽台眺望的景色。
用代針筆描繪後著色。
（MUSE SKETCHBOOK M畫紙）

描繪天空

a motif

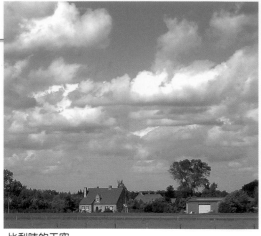

天空是風景很重要的元素。描繪天空不僅能畫出當天的天氣,也能表現氣溫或季節感。

瞬息萬變的美麗夕陽餘暉或朝霞的天空稍縱即逝,因此建議依據照片來描繪。

比利時的天空

1 用鉛筆打底稿

用鉛筆輕輕畫下概略的構圖與形狀來打底稿。

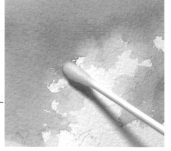

以棉花棒沾水,塗擦要暈染的輪廓。

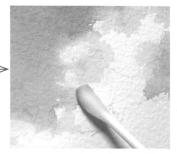

如撫摸紙的表面般地溶解顏色。

2 天空的蔚藍

從藍天開始著色,白色的雲彩部份留白不著色。多準備一些藍色顏料。

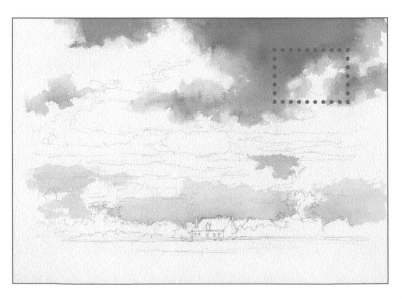

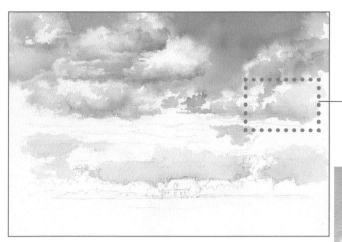

以沾水的毛尖暈染分界線。

再用水暈開滲入白色部份。

3 描繪雲彩的光影

以帶藍色的灰色系顏色在雲彩的下側著色,來表現雲彩的立體感。

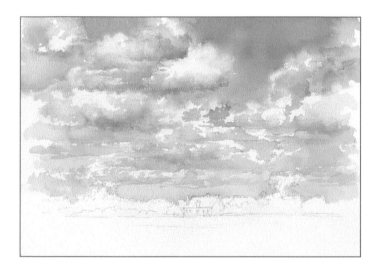

4 藍天與雲

遠方的雲彩要畫得比較小,雲彩的白色部份留白不著色是要點。

5 描繪風景

描繪天空以外的風景就完成。

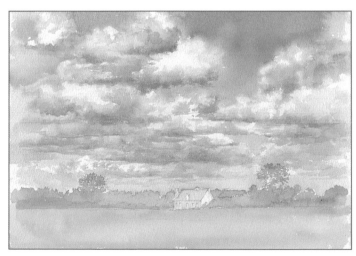

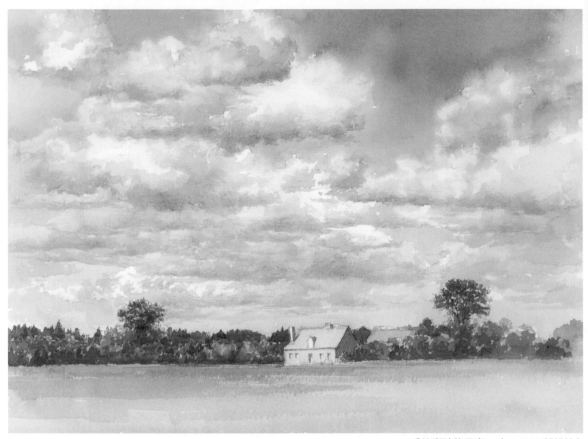

「比利時的天空」（ARCHES紙細紋）

天空的寫生範例

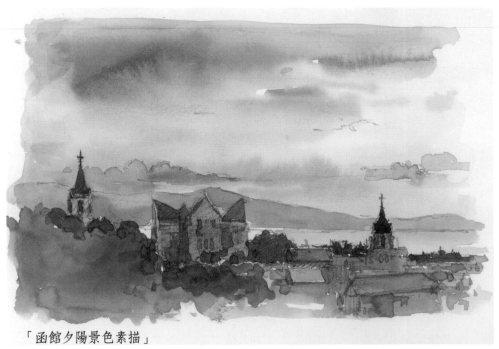

「函館夕陽景色素描」
快速素描接近夕陽西下的函館天空。（DERWENT SKETCHBOOK）

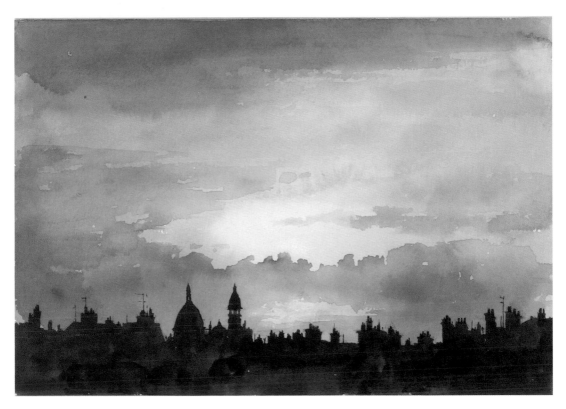

「巴黎的夕陽天空」 （ARCHES紙細紋）
巴黎的夕陽天空是依據照片描繪而成。把街頭的風景做為輪廓來強調天空的明亮。

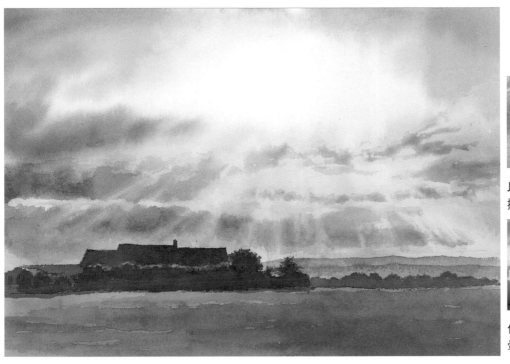

「英國、柯茲沃爾斯的天空」 （WATER FORD紙WHITE中紋）
從雲間散射出來的光線，是以在著色之後趁顏料完全乾燥前擦拭來表現。

暈染

以沾水的棉花棒塗擦。

使用衛生紙擦拭、暈染。

野村重存用筆

製造水彩筆（毛筆）之鄉
廣島縣安芸郡熊野町

書畫用筆或化妝筆等日本國產的毛筆，多半是在郡熊野町生產。以生產量佔日本全國約8成自居。地理位置鄰接廣島市且風景優美，在此介紹活用傳統技藝的熊野町。

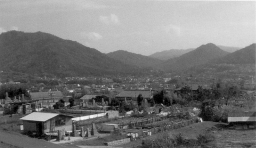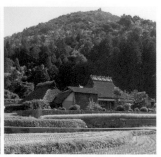

廣大遼闊的熊野盆地。令人想起日本原始風貌之鄉鎮，且處處能實際感受到毛筆之町的風景。

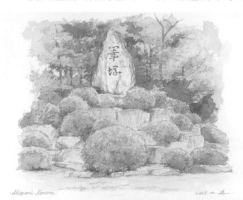

舉辦毛筆祭典的筆塚素描。

熊野町是距廣島市區20公里處、標高250公尺的高原狀盆地。人口約2萬5千人，近年來以廣島市的市郊住宅區蓬勃發展。在中國地區素以留下較多茅草屋頂民宅的地區而聞名。該鄉鎮以製造毛筆為基盤經常舉辦文化活動，（財）筆之里振興事業團所經營的「筆之里工房」，以收集、研究、保存有關毛筆的資料為中心，舉辦各式各樣的活動，吸引許多人前來造訪。

筆之里工房

在熊野町的工房製造的毛筆

1994年開館的博物館設施。展示和毛筆有緣的知名人士的作品以及企劃舉辦各種展覽，也設置能了解毛筆相關知識的展示中心及資訊中心，並開辦體驗學習各式各樣的體驗營。也有商店和餐廳。

開館時間：上午9點30分到下午5點（4點30分前入館）
休館日：每週一（逢國定假日則是翌日）
731-4293　廣島縣安芸郡熊野町中溝5-17-1
TEL：082-855-3010　FAX：082-855-3011　http://www.fude.or.jp/

※照片是作者拍攝

第4章

a variety of Sketch　　　**各種水彩主題**

各種水彩主題

a motif ## 描繪動物 1
「野鴨」

在水邊經常見到野鴨的踪影。雄鴨在繁殖期時期，冬毛的羽色相當鮮艷美麗。在岸邊休息的姿態最適合畫成圖。如果想仔細描繪羽毛的顏色，利用拍下的照片最好。

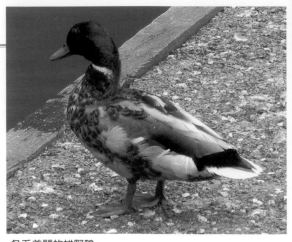

冬毛美麗的雄野鴨

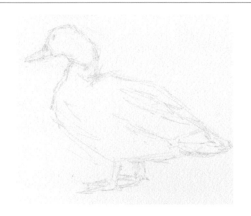

1 其實不渾圓

野鴨的頭部等予人渾圓的印象，但其實並不是單純圓滾滾的形狀。用淺的直線筆觸來描繪概略的輪廓。

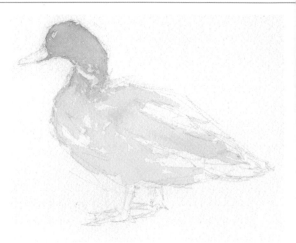

2 藍綠色令人印象深刻

頭部的藍綠色令人印象深刻。趁調色盤混濁前先著色。

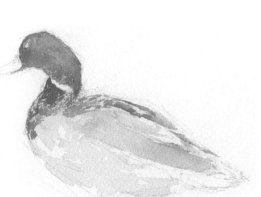

3 不要變得太單調

羽毛乍看是茶色，但其實並沒有那麼單純。調出富有變化的茶色系來著色。

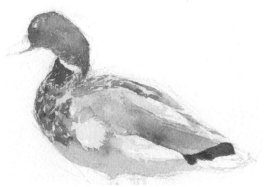

4 採用調色

羽毛有無法形容美麗的濃淡，因此將幾種顏色混合調色來表現。

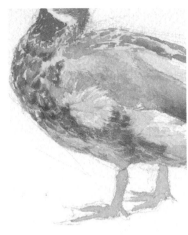

5 羽毛的感覺

【胸前】 質感蓬鬆的羽毛，一點一點地重疊淡色系來仔細描繪。

【頭部】 一點一點地在頸部周圍影的暗處重疊著色，看起來明亮的部份則留白不著色。

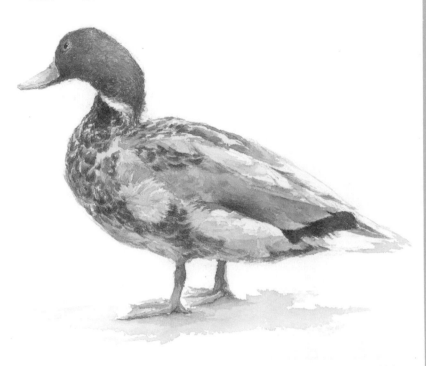

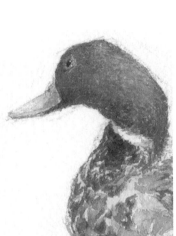

（ARCHES紙細紋）

在寫生的地點看到的麻雀與白天鵝

牠們很快就飛走了，所以是一口氣迅速畫好的速寫。

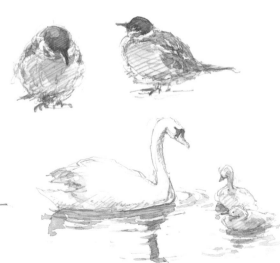

4幅都使用DERWENT SKETCHBOOK。

各種水彩主題

a motif **描繪動物 2**

「貓」

在旅遊地區常會與各種貓不期而遇。牠們悠閒的姿態讓人不禁想動手描繪下來，但不知何故，每當要開始動筆時，牠們就會迅速變換姿勢。此時先用鉛筆速寫下來，以後再依據事先拍下的照片再慢慢著色也很有趣。

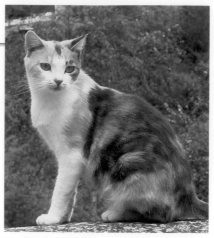

在西班牙遇見的貓

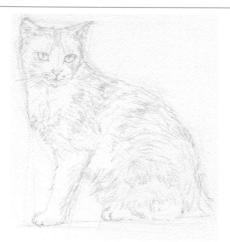

1 粗略描繪…

以大弧度的筆觸用鉛筆粗略打底稿。由於一不小心就會將貓臉畫得太大，因此要特別留意。

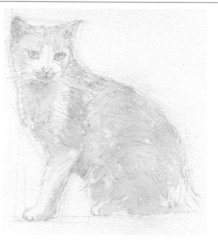

2 糢糊不清

整體糢糊不清的將顏料混合調色後大幅度的著色。做為打底的感覺。

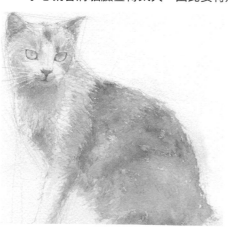

3 分開毛色描繪…

描繪不同顏色的毛紋，來塑造頸部與四肢的形狀。

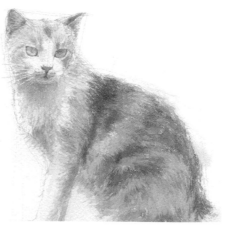

4 順著毛色描繪…

毛紋是朝向各個不同的方向，因此要仔細描繪。

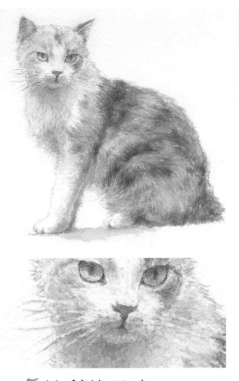

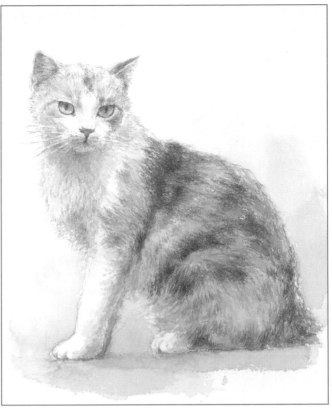

5 銳利的眼睛

其實看起來有些呆滯也說不定。鬍鬚的部份必須一根一根的留白不著色。

（ARCHES紙細紋）

在旅遊地區巧遇的貓

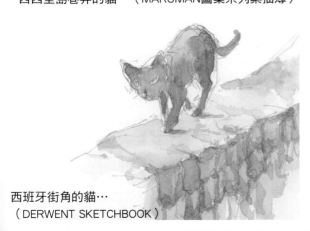

西西里島巷弄的貓…（MARUMAN圖案系列素描簿）

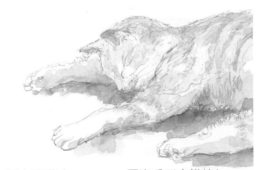

午睡中的貓（MARUMAN圖案系列素描簿）

西班牙街角的貓…
（DERWENT SKETCHBOOK）

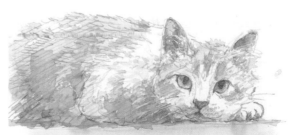

睡醒的貓（MARUMAN圖案系列素描簿）

各種水彩主題

a motif **描繪孩童**

孩童不可能安靜地待著，因此如果想描繪瞬間可愛的表情，就是利用照片。但並非把照片當作「範本」，而是抱著好像真的和孩子面對面的心情來畫，這樣就不會有「像畫照片一樣」的感覺，如此才能顯現出自然的臨場感。

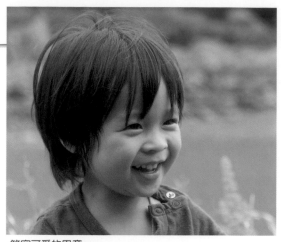

笑容可愛的男童

1 頭部比臉大，留意連接雙眼線條的傾斜度

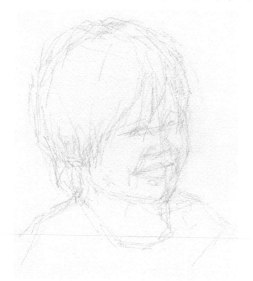

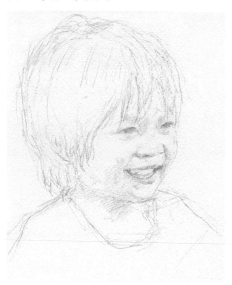

用鉛筆概略的描繪輪廓，在眼鼻口的位置上作記號。連接雙眼的線條與口形的傾斜度等也很重要。

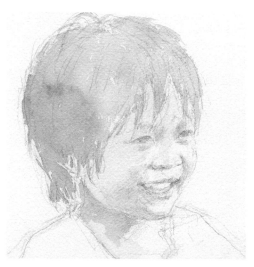

2

皮膚的顏色…

從略帶橙色且明亮的茶色系開始著色。鼻頭等看起來明亮的部位不塗任何顏色。

淡的橙色＋些許茶色

124

3 描繪陰影來顯現出立體

隨著臉的凹凸而產生淡影的暗處,光影的顏色重疊著色來呈現臉的立體感。但是顏色不要太深,否則會失去孩童的味道,因此以淺淡的顏色重疊著色為祕訣。

茶色＋藍、紅紫

橙色＋紅紫、茶色

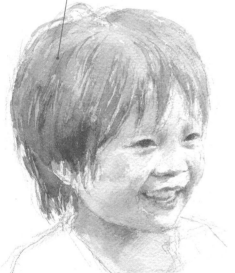

4 頭髮並非黑色…

從淡的茶色開始著色,陰暗的部份再加上深的茶色系。如果塗得漆黑一片,就不易表現出孩童幼稚的可愛感。

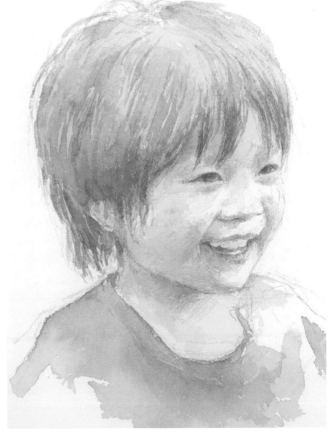

（ARCHES紙細紋）

各種水彩主題

a motif

描繪有人物的風景

在風景寫生中如果有人物，就會變成一幅
生動的畫。街角的風景還是有人物會顯
得比較自然。風景中的人物有各種不同的
姿態，和想像中「人的姿態」常有不少差
異，這是重點所在。

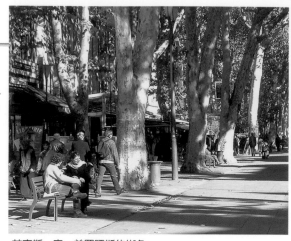

艾克斯・安・普羅旺斯的街角

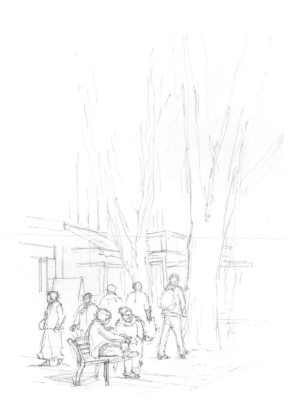

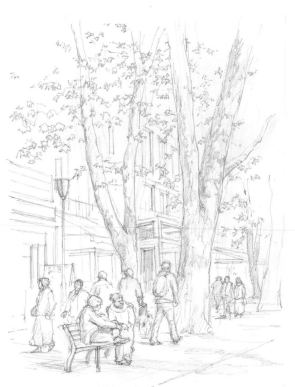

1 以直線的筆觸描繪…

通常會想以帶圓弧的曲線來描繪人的形態，但其
實以直線的筆觸如刻畫般描繪才是祕訣。如果使
用曲線來描繪，大多會變得像是在描繪人偶。

2 背景的街頭

留意建築物或樹木等的形狀，和形形色色登場人
物的頭或腳等呈現何種位置關係來描繪。

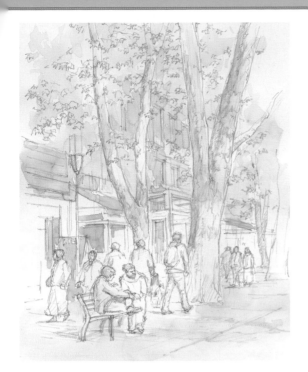
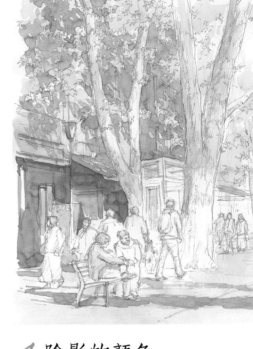

3 從明亮色畫起

著色的目的是為了使鉛筆線條更加生動，因此從淺淡的明亮色開始著色。

4 陰影的顏色

陽光從樹葉縫隙中射入，因此留意陰影的顏色不要太廣。照到陽光的部份基本上是留下紙張的白色不著色。

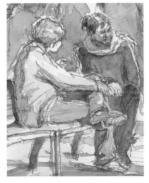

在背與長椅之間形成陰影，加深陰影的顏色就會顯現出人物的姿態。

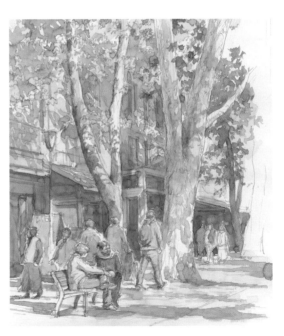

5 人物也是立體

人物的姿態也會形成影子。畫出穿衣或在臉上出現的陰影等暗部，就會顯現出人物姿態的立體感。

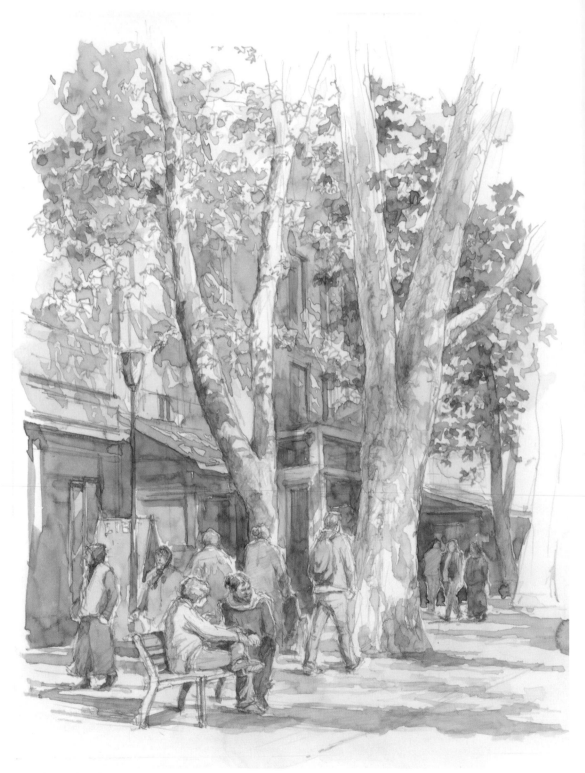

「艾克斯・安・普羅旺斯的街角」
（KMK KENT紙）

認識人物姿態的輪廓

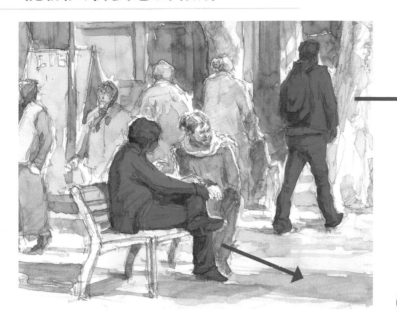

以輪廓來剪取畫中的人物…

把人的姿態塗滿來看,就會發現其實是不定形。經常出現
失敗的畫作是畫出了看不見頸部的人物或是僅把臉畫大。
在此可了解人的姿態其實是模稜兩可的不定形。

邊看電視邊速寫

以上的粗略素描是在旅遊地區的飯店邊看電視邊描繪而成。迅速畫下在電視畫面
出現的人物也能享受素描的樂趣,而且可以做為一種輕鬆的練習。

人物風景
寫生範例

各種水彩主題

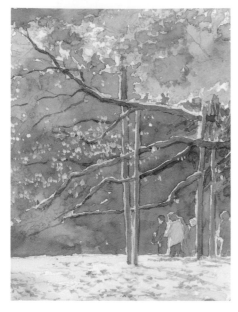

在紅葉的庭園，描繪在逆光中顯現出
人的姿態。（SIRIUS水彩畫紙）

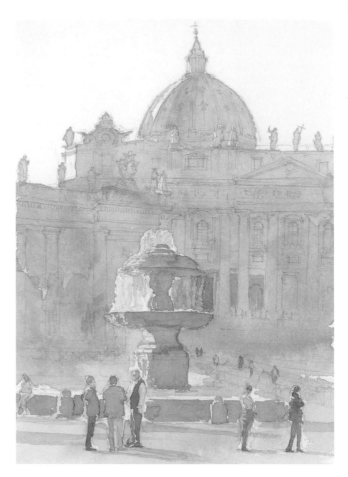

這是梵蒂岡的聖彼得大教堂前的廣場。有形形色色的人的
姿態。（SIRIUS水彩畫紙）

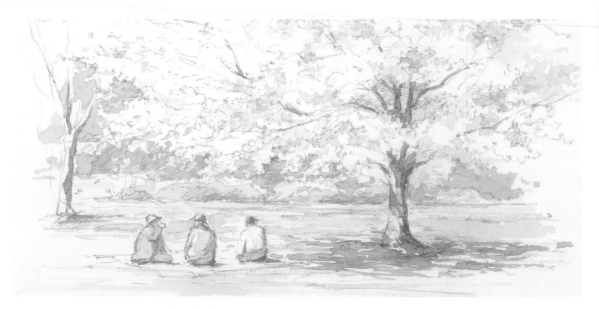

賞花的人。從肩膀傾斜的些微差異似乎能看得見他們臉部的表情。（MUSE SKETCHBOOK畫紙）

晚秋的森林小徑。白色風衣因陽光照射而顯得眩目。（WHITE WATSON紙）

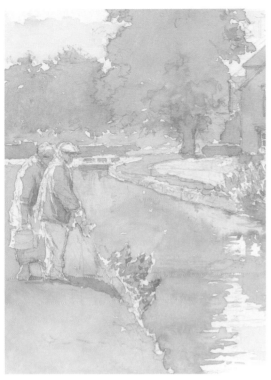

這是佇立在小河畔（英國）的老夫婦。呈現了悠閒而溫馨的光景。（SIRIUS水彩畫紙）

這是義大利、阿瑪爾菲的街角。身材壯碩的行人闊步行走。（WHITE WATSON紙）

山下公園之春。樟樹的嫩葉閃耀著黃綠色。這是一幅只有使用顏料畫成的作品。（WHITEFORD紙WHITE中紋）

各種水彩主題

a motif

描繪點燈
「奈良、東大寺」

點燈的建築物或紀念碑越來越多，因此能
欣賞到和白天不同的幻想之美的場所也增
多。照相機也如日常用品般容易取得，因
此依據照片來描繪點燈的風景也是享受素
描的方式之一。

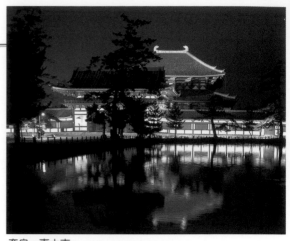

奈良、東大寺

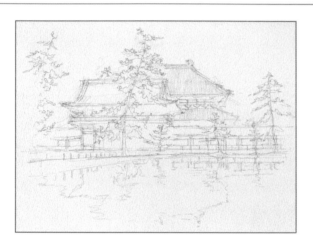

1 先打底稿…

看起來黑漆漆輪廓的部份很多，
此處以顏料覆蓋，因此打底稿時
細部不必描繪得太精密。

2 先從鮮豔的部份畫起

點燈多半是從下方照射光，因此白天陰暗的屋簷
下反而變得最明亮鮮豔，就從這個部份開始著
色。

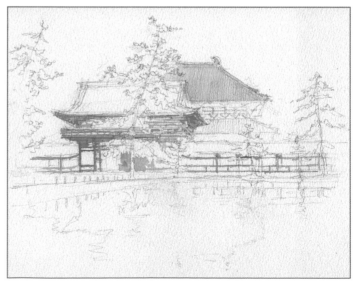

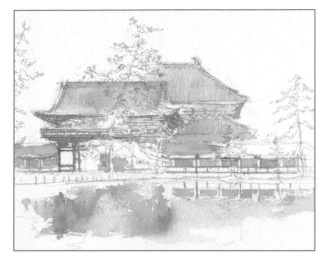

3 光的顏色

以橙色為基本色系,加入紅或黃色系混合調色之後大幅度的著色。

橙色＋紅紫、黃

4 影的顏色

周圍被夜的黑暗所籠罩,因此除了照到光的部分以外,也要準備深的暗色。

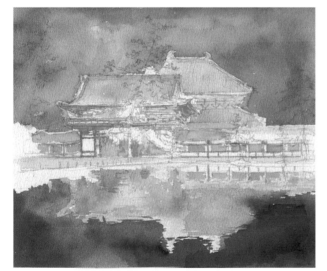

藍＋紅紫＋黃

大佛殿的大屋頂與天空

倒映在水面的大佛殿

5 陰暗處加深…

暗色如果只用黑色，就會變得無機而單調。以藍色為基本混合其他顏色來調出暗又深的色調。

毛尖放大

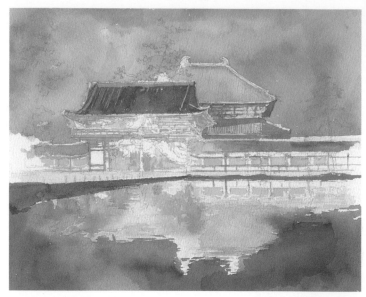

紫、紺藍、深紅在紙上混合調色而成的天空色。

毛尖放大

5 松葉…

松葉是以漆黑的輪廓呈現出來，因此在這幅素描中用最黑的顏料來描繪。

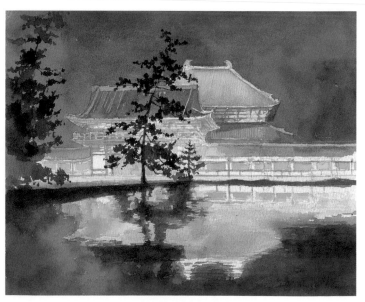

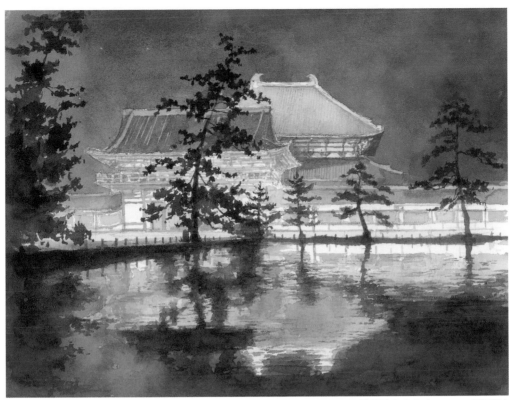

點燈的東大寺（ARCHES紙細紋）

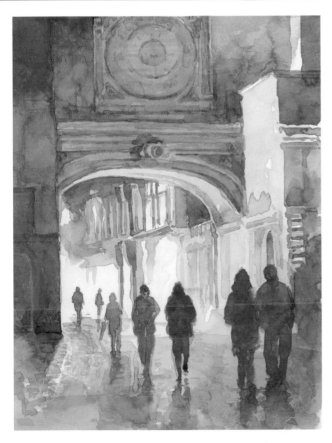

帶黃色的顏色

帶紅色的顏色

帶藍、紫的顏色

被燈照射的牆壁顏色的差異

以各種光照射出來的牆壁，使顏色形成變化來呈現華麗感。

「盧安（法國）的街角－雨後的夜」
僅使用顏料來素描。最亮的部份是留下紙張的白色。

（MARUMAN圖案系列素描簿）

各種水彩主題

a motif

描繪夜景
「函館的夜景」

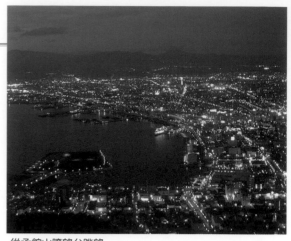

從函館山眺望的夜景，吸引來自世界各地的觀光客前來欣賞。這是一幅描繪點上各種顏色的燈光的函館市。描繪時不必太拘泥於照片上的顏色或形狀，只要畫出令人賞心悅目「漂亮的顏色」即可。

從函館山瞭望台眺望

1 先用光亮的顏色打底…

開始描繪時，在整張紙上薄薄地塗上淡柔且鮮豔的顏料。這時所塗的顏色會逐漸被暗色包夾而變窄，光的形狀則是以部份留白不著色的方式來逐漸形成。

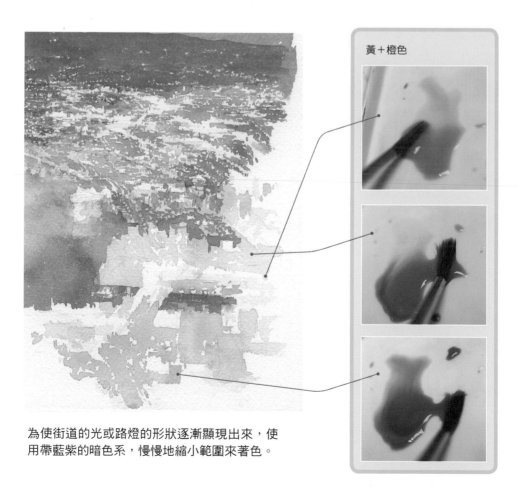

黃＋橙色

為使街道的光或路燈的形狀逐漸顯現出來，使用帶藍紫的暗色系，慢慢地縮小範圍來著色。

2 留下燈不著色

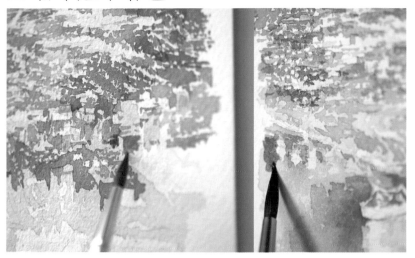

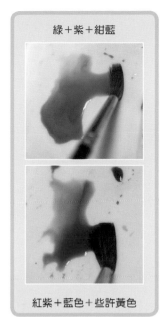

綠＋紫＋紺藍

紅紫＋藍色＋些許黃色

建築物的光或道路的光等，各個形狀留白不著色。只要留下模稜兩可的形狀不著色，就能顯出光滲透般的氣氛。

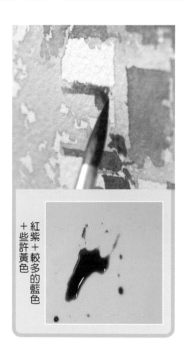

紅紫＋較多的藍色＋些許黃色

前側的黑暗部份，是使用這幅畫中最深的顏色（藍紫色的黑色）。

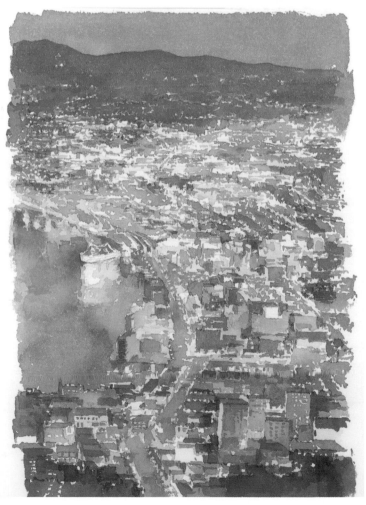

「函館的夜景」
（WATERFORD紙WHITE中紋）

各種水彩主題

a motif

在記事簿上寫生

能裝進口袋的記事簿大小的寫生，或許才是輕鬆品嚐寫生醍醐味最好的方法。如果也下功夫準備能配合記事簿大小的用具，就能更添樂趣。使用自製的小型寫生用具來描繪。

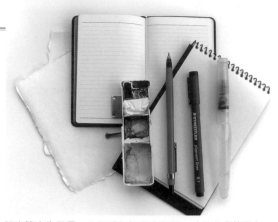

記事簿寫生用具。小型調色盤是自製品。（並非市售品）

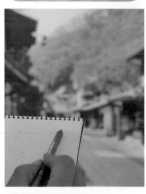

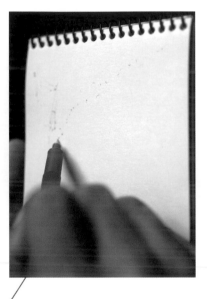

1 全部裝進口袋…

記事簿大小的寫生用具如同左邊照片般能全部裝進口袋中。用具只有這些而已。用代針筆輕鬆地開始描繪。

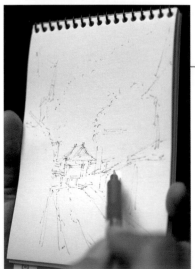

2 因為小巧…

可以快速描繪。稍微差一點也不要緊。

3 也能描繪細部

雖然小巧，也能描繪細部，畫出有密度的素描。

4 著色也輕鬆…

因使用水筆,所以著色也簡單。著色時不必太一板一眼,以粗略的筆觸描繪為祕訣。

5 瞬間就完成…

因為小巧,所以很快速的就完成著色。這樣也是一幅很棒的著色寫生。

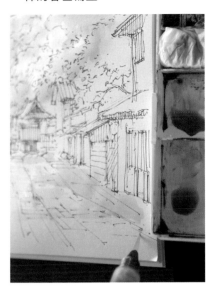

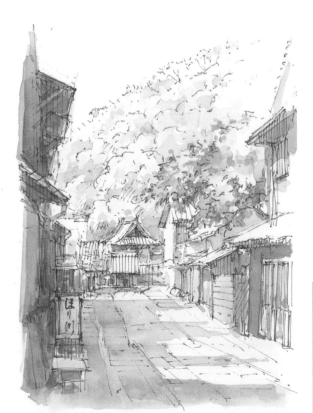

「安芸的小京都-竹原(廣島縣)」

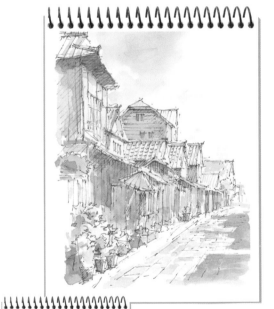

「竹原的巷弄」

「街角的看板」

※照片是作者拍攝

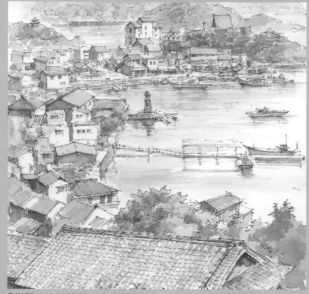

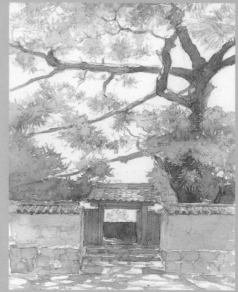

「從醫王寺遠眺鞆之浦（廣島縣）」 （ARCHES紙細紋）　　　「萩之巷弄（山口縣）」 （SIRIUS水彩畫紙）

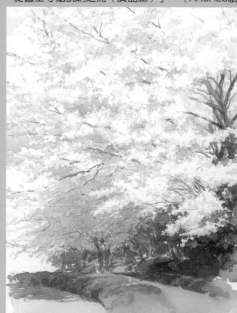

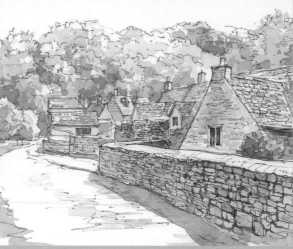

「卡蘇爾・庫姆村的巷弄（英國）」 （MARUMAN麻封面系列）

「盛開的櫻花路樹」 （WHITE WATSON紙）

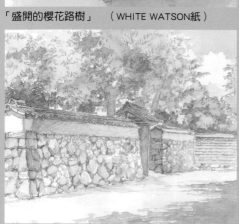

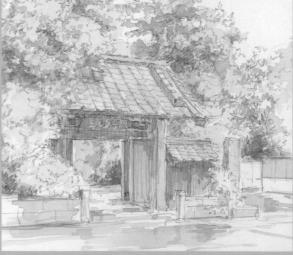

「萩－堀內的鍵曲（山口縣）」（SIRIUS水彩畫紙）　「麟祥院山門（東京都）」 （MUSE SKETCHBOOK M畫紙）

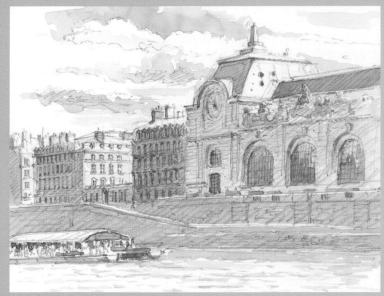

「奧塞美術館（法國）」（MUSE SKETCHBOOK M畫紙）

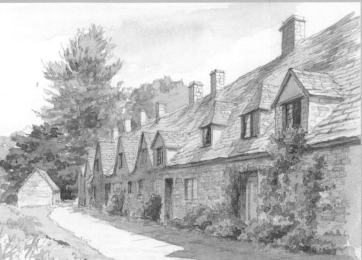

「熊野町的巷弄（廣島縣）」（SIRIUS水彩畫紙）

「萩之土牆（山口縣）」（SIRIUS水彩畫紙）　「拜布里村（英國）」（MUSE SKETCHBOOK M畫紙）

「普羅旺斯的村莊（法國）」（DERWENT SKETCHBOOK）　「上高地、燒岳（長野縣）」（WHITE WATSON紙）

「境內的杉木」 三重縣的伊勢神宮，內宮的神木。因為是神聖的場所，所以依據拍下的照片，僅使用顏料來描繪。 （WHITE WATSON紙）

「普羅旺斯地 方波紐村」 ｜ 南法的波紐村是讓人想再多畫幾次的美麗村莊之一。描繪 連續的瓦屋頂是一種享受。這幅畫是先用代針筆描繪後再 著色。 ｜ （ARCHES紙細紋）

「奧入瀨溪流」　　這是在第三章裡介紹的素描。奧入瀨有許多不知名但美麗的急湍，每個季節都有不同的風情，即使畫再多次也畫不膩。　　（ARCHES紙細紋）

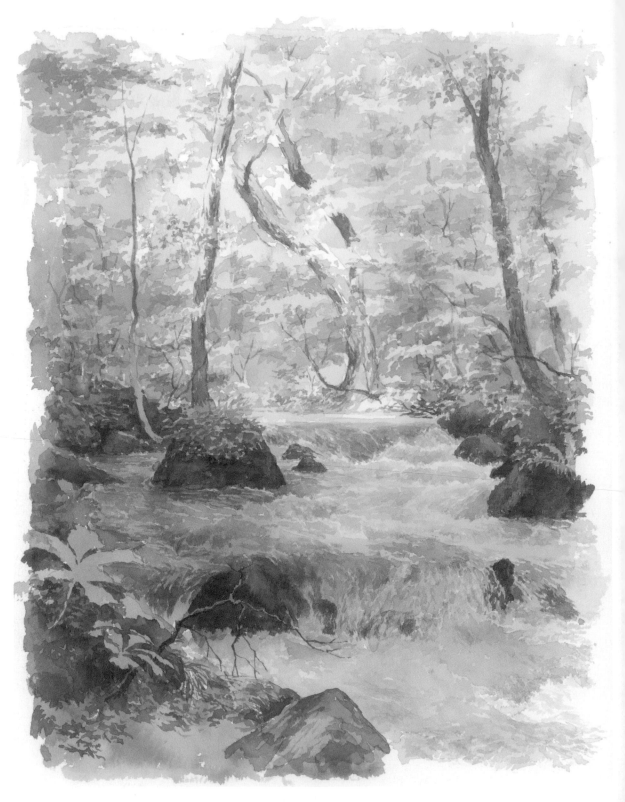

第 5 章

Drill · · ·

練習簿

在和本書相同的紙上
以原尺寸大小描繪原圖。

以往的描繪練習幾乎都是在一般人常用的
各種圖畫紙上，練習描繪比印刷尺寸還要
大的原圖。
本練習簿為了使讀者能更真實的親自體會
我在描繪方面慣用的手法，因此本書使用
了在印刷之前我所描繪的畫紙，書中所刊
載的尺寸幾乎和原圖相同。

使用方法

左頁的上半段是鉛筆素描。下半段是空
欄，請在空欄中臨摹上半段的素描。
在右頁的上半段中，則是把左頁的鉛筆
素描用水彩顏料完成著色的畫作。下半
段印製了淺淡的鉛筆素描，讀者可直接
以「塗畫」的方式練習著色。此外，也
可以先用鉛筆練習基本描繪之後，再進
行著色練習。

鉛筆範本

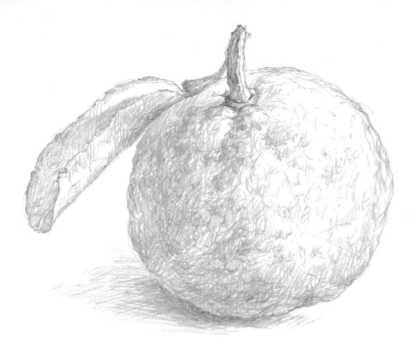

用鉛筆練習基本描繪

著色範本

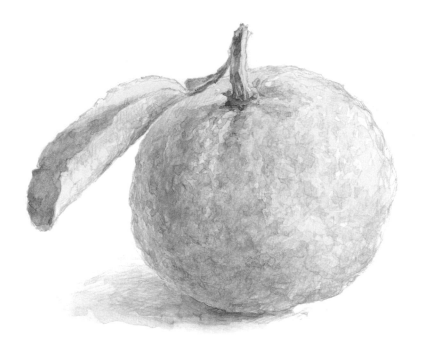

在鉛筆描繪的原圖上練習著色

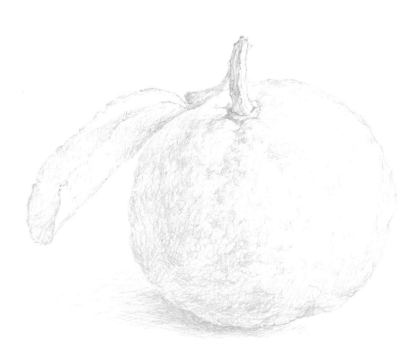

鉛筆範本

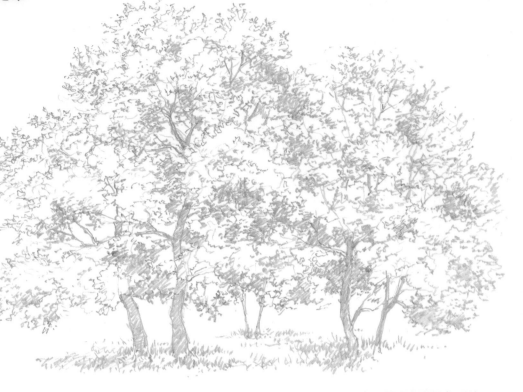

用鉛筆練習基本描繪

著色範本

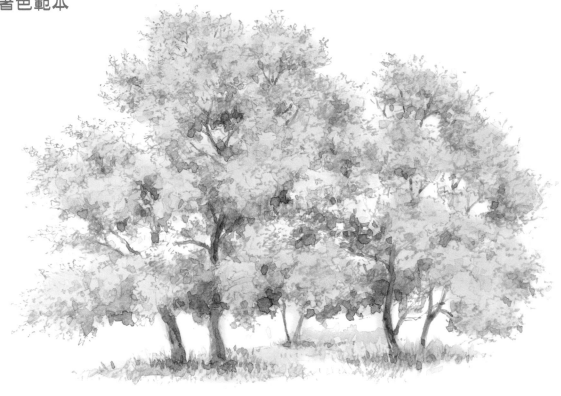

在鉛筆描繪的原圖上練習著色

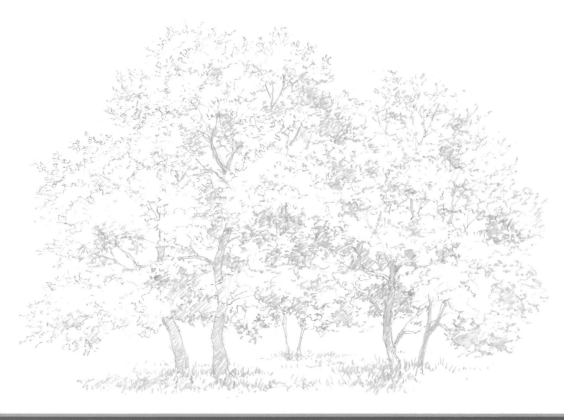

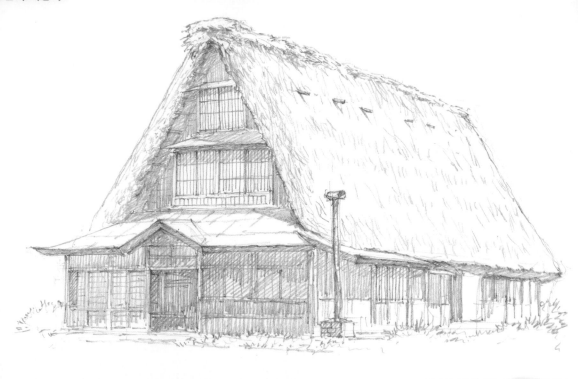

用鉛筆練習基本描繪

著色範本

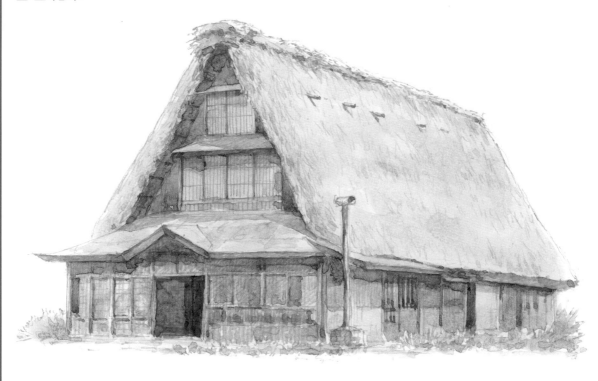

在鉛筆描繪的原圖上練習著色

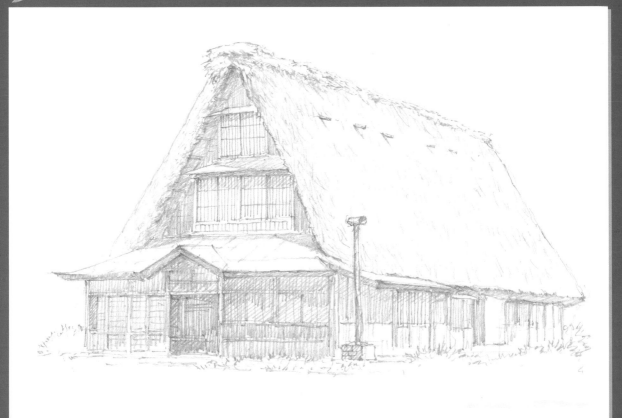

鉛筆範本

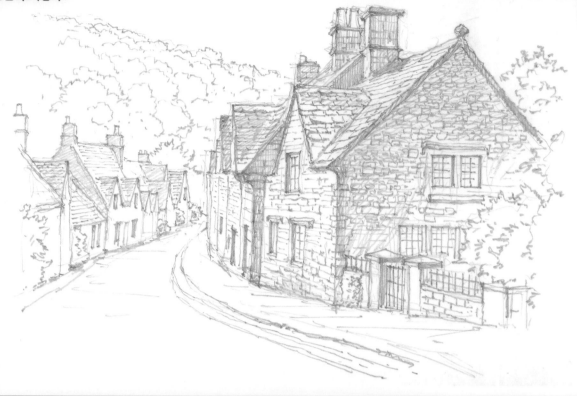

✏️ 用鉛筆練習基本描繪

著色範本

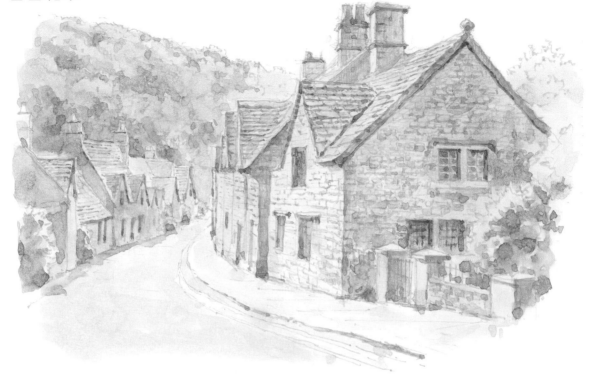

在鉛筆描繪的原圖上練習著色

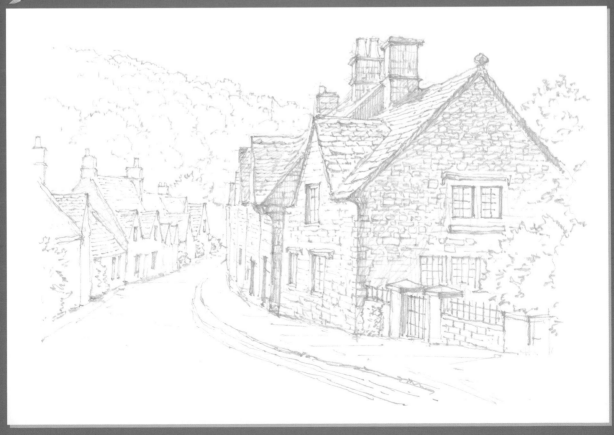

鉛筆範本

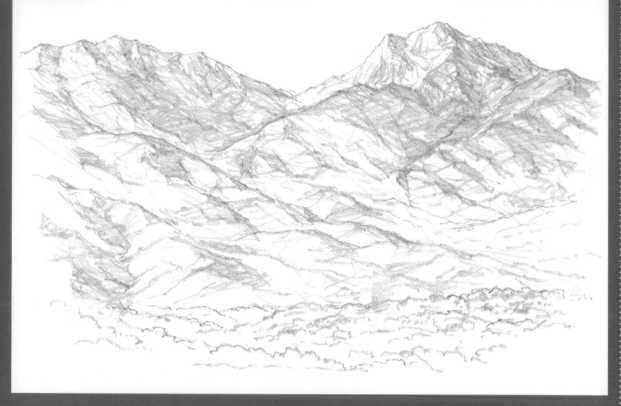

✏ 用鉛筆練習基本描繪

著色範本

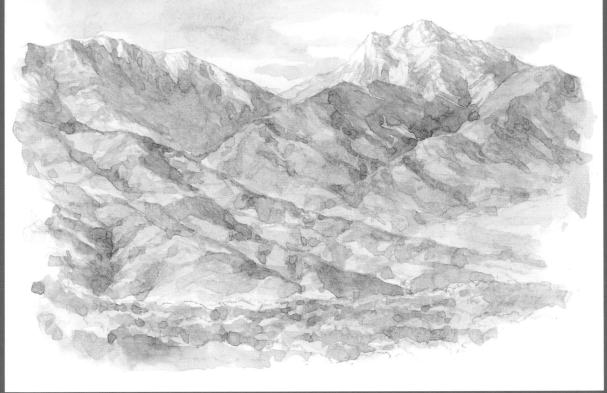

在鉛筆描繪的原圖上練習著色

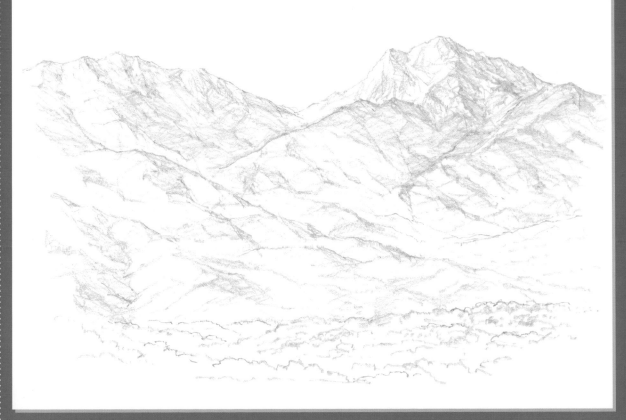

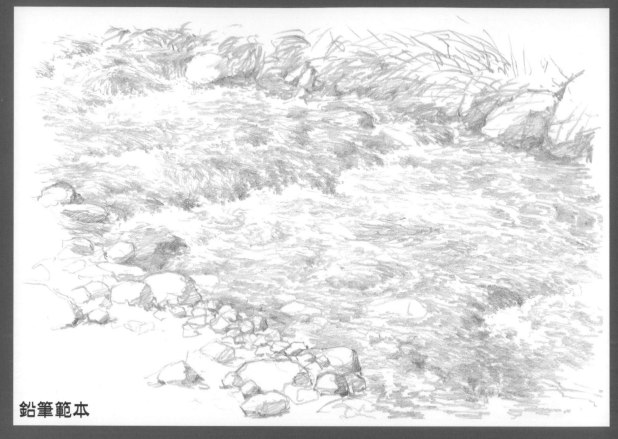

鉛筆範本

✏️ 用鉛筆練習基本描繪

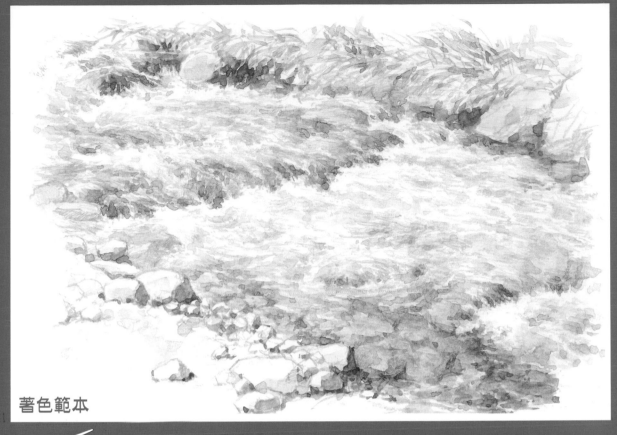

著色範本

在鉛筆描繪的原圖上練習著色

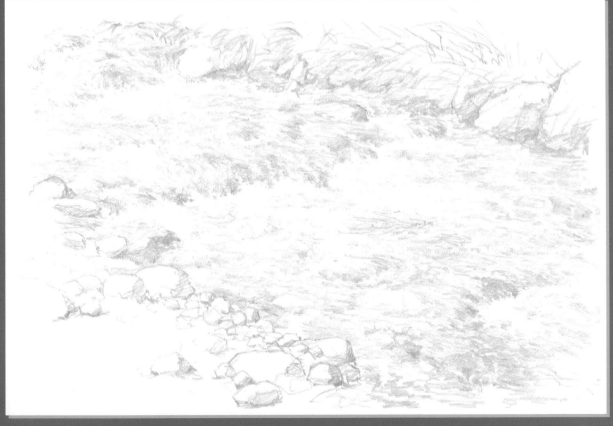

用鉛筆練習基本描繪

著色範本

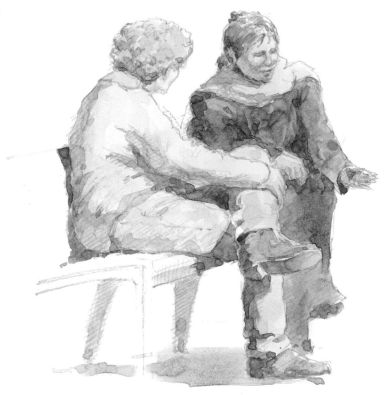

在鉛筆描繪的原圖上練習著色

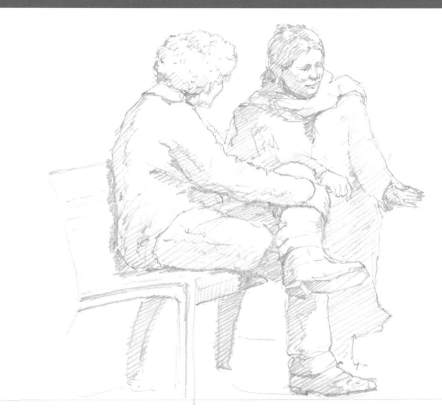

PROFILE
- -

野村重存

1959年東京出生，1988年畢業於多摩美術大學研究院。現在擔任文化講座的講師。2006年4月～6月在NHK播放的教育節目「趣味悠悠風景素描開心一日遊」、2007年4月～6月播放的「趣味悠悠彩色鉛筆風景素描開心一日遊」以及2009年3月～6月播放的「趣味悠悠日本絕景素描遊記」中擔任講師，並為教材執筆。每年舉辦個展發表作品。

在台灣出版作品有：
「野村重存寫給你的風景畫指導書」(瑞昇文化)
「跟著野村重存畫鉛筆素描」(三悅文化)

TITLE
- -

野村重存「水彩寫生」教科書

STAFF
- -

出版	三悅文化圖書事業有限公司
作者	野村重存
譯者	楊鴻儒
總編輯	郭湘齡
責任編輯	王瓊苹
文字編輯	林修敏　黃雅琳
美術編輯	李宜靜
排版	靜思個人工作室
製版	明宏彩色照相製版股份有限公司
印刷	桂林彩色印刷股份有限公司
法律顧問	經兆國際法律事務所　黃沛聲律師
代理發行	瑞昇文化事業股份有限公司
地址	新北市中和區景平路464巷2弄1-4號
電話	(02)2945-3191
傳真	(02)2945-3190
網址	www.rising-books.com.tw
e-Mail	resing@ms34.hinet.net
劃撥帳號	19598343
戶名	瑞昇文化事業股份有限公司
本版日期	2015年12月
定價	320元

國家圖書館出版品預行編目資料

野村重存「水彩寫生」教科書／
野村重存作；楊鴻儒譯.
-- 初版. -- 新北市：三悅文化圖書，2011.12
160面；18.2×25.7公分

ISBN 978-986-6180-84-2 (平裝)

1.水彩畫　2.繪畫技法

948.4 　　　　　　　　　　　　100026338

國內著作權保障，請勿翻印／如有破損或裝訂錯誤請寄回更換

"NOMURA SHIGEARI "SUISAI SKETCH"NO KYOKASHO" by Shigeari Nomura
Copyright © Shigeari Nomura 2010
All rights reserved.
Original Japanese edition published by Jitsugyo no Nihon Sha Ltd.

This Traditional Chinese language edition published by arrangement with
Jitsugyo no Nihon Sha Ltd., Tokyo in care of Tuttle-Mori Agency, Inc., Tokyo
through Keio Cultural Enterprise Co., Ltd., Taipei County, Taiwan